The Decagon House Murders

Presented by
YUKITO AYATSUJI and HIRO KIYOHARA

關於漫畫《殺人十角館》台灣版的發行

一直以來常有讀者這麼說：「因為是小說，這個詭計才能成立，所以《殺人十角館》絕對不可能影像化。」但如果是「漫畫」就確實有重現的可能。所以就請您親自確認，眼見為憑吧。

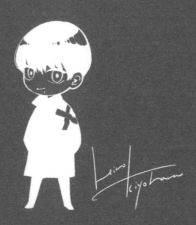

他們將

毫無所知、
毫不猶豫地
走向⋯⋯

嘩下

嘩

嘩

——接下來，
只須等待他們掉入陷阱裡。

他們即將面臨的當然是 死亡。

捕捉他們、
審判他們的⋯⋯

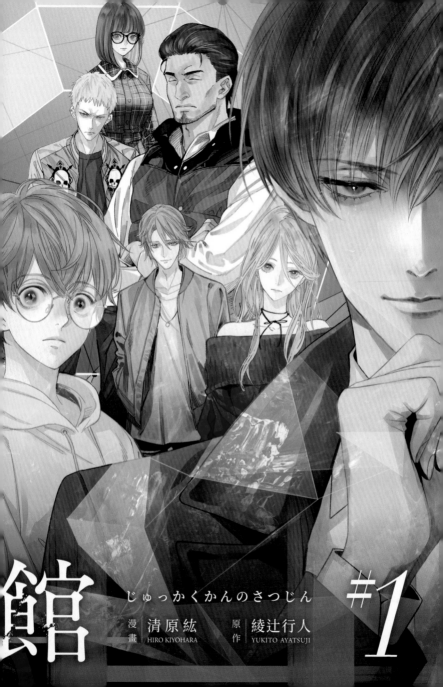

館

じゅっかくかんのさつじん

#1

漫畫 清原紘
HIRO KIYOHARA

原作 綾辻行人
YUKITO AYATSUJI

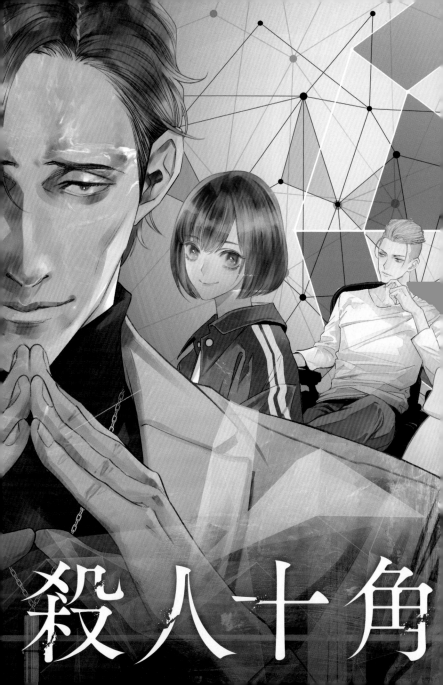

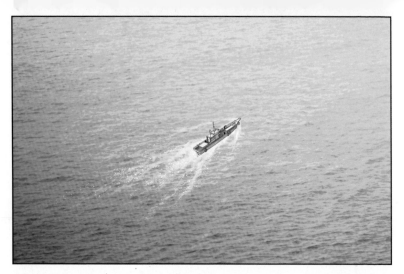

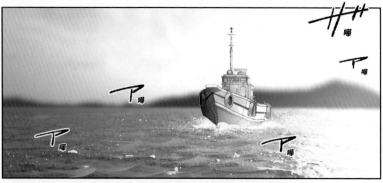

ㄚ嗶
ㄚ嗶
ㄚ嗶
ㄚ嗶
ㄚ嗶

雖然是陳腔濫調的爭論了，但是，

——我還是要說，

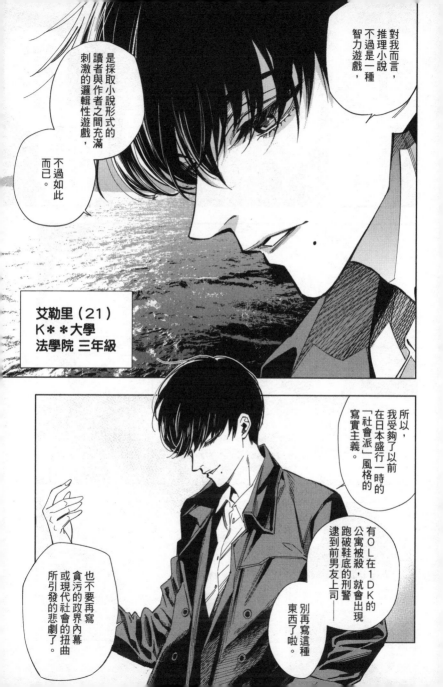

推理小說還是適合描寫名偵探、

大宅邸及可疑的居住者、血腥的慘案、

不可能的犯罪、史無前例的大詭計。

虛構情節更好！

總之，只要能享受推理世界的樂趣就行了。

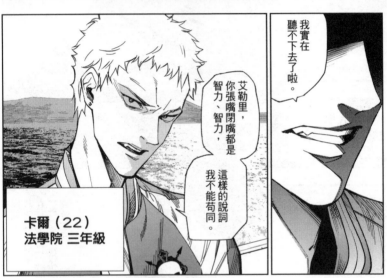

我實在聽不下去了啦。

艾勒里，你張嘴閉嘴都是智力、智力，這樣的說詞我不能苟同。

卡爾（22）
法學院 三年級

……

沒想到你會這麼說。

你是優越感作祟吧？

並不是所有讀者都跟你一樣，生來就有那樣的智力。

6

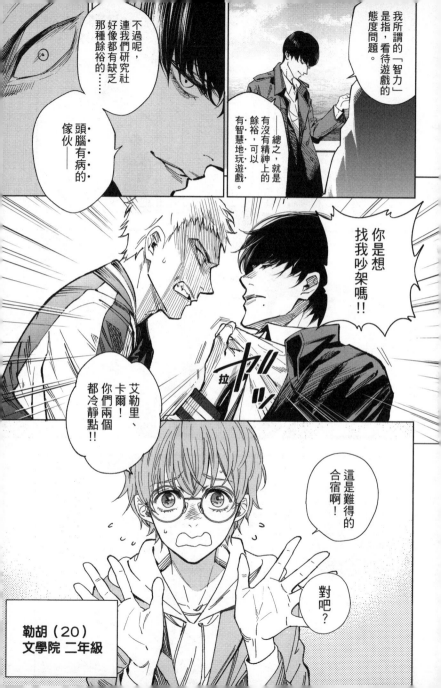

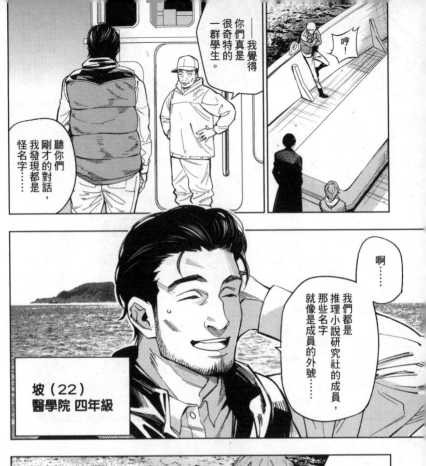

——我覺得你們真是很奇特的一群學生。

聽你們剛才的對話，我發現名字……都是怪

啊……

我們都是推理小說研究社的成員，那些名字就像是成員的外號……

坡（22）
醫學院 四年級

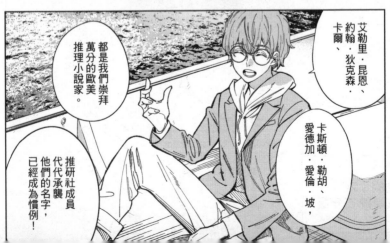

艾勒里・昆恩、約翰・狄克森・卡爾、卡斯頓・勒胡、愛德加・愛倫・坡，

都是我們崇拜萬分的歐美推理小說家。

推研社成員代代承襲他們的名字，已經成為慣例！

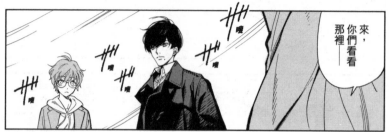

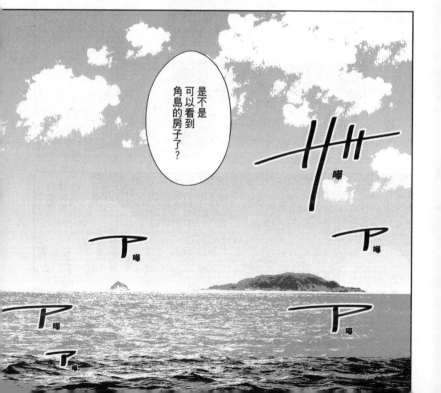

那就是……

聽說島上會出現……

被殺死的叫中村什麼的男人的幽靈。

在崖上隱約可見的那棟房子就是十角館?

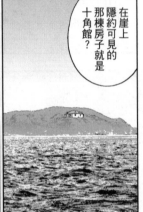

……幽靈?

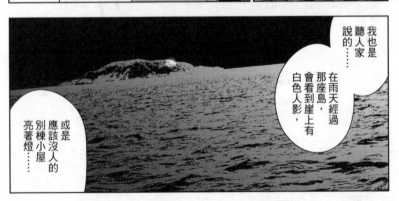

我也是聽人家說的……

在雨天經過那座島,會看到崖上有白色人影,

或是應該沒人的別棟小屋亮著燈……

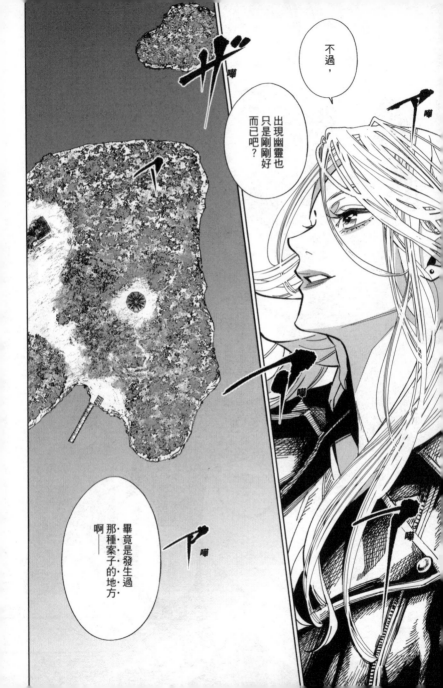

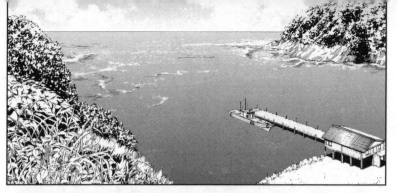

——真的都不用我再來看看你們嗎？

可能電話也不通喔。

放心吧，這裡有個未來的醫生。

Wi-Fi也收不到訊號，好絕望～～

無訊號

真的呢！

⁉

無訊

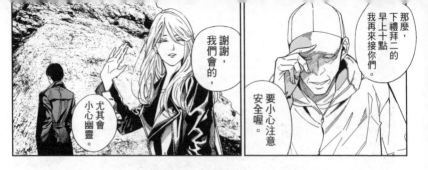

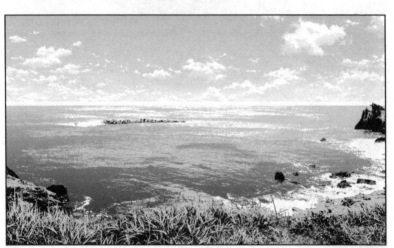

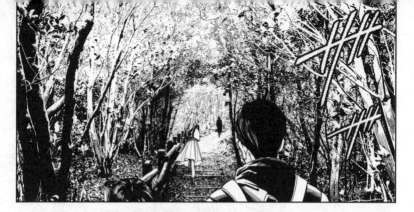

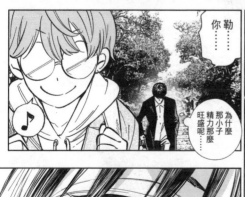

你勒……

♪

為什麼那小子那麼精力那麼旺盛呢……

艾勒里，你已經開始喘啦。

呼

呼

你這樣子，可以熬過一個禮拜嗎？

！

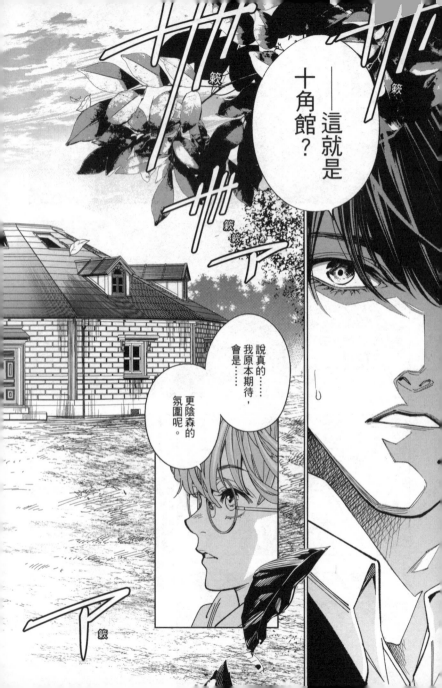

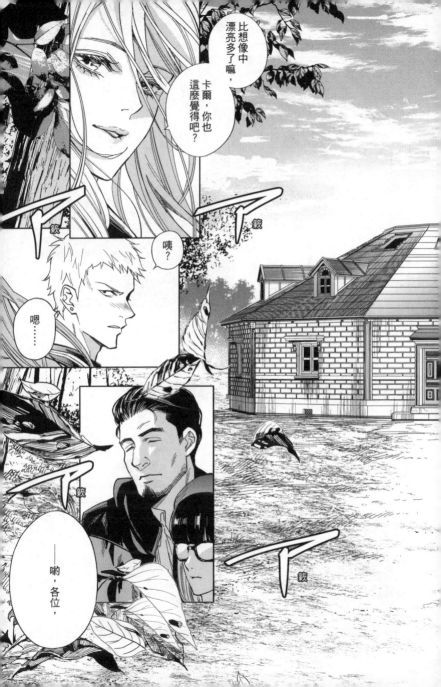

稍等一下，我馬上過來。

抱歉，沒去接你們。

范，你怎麼了？

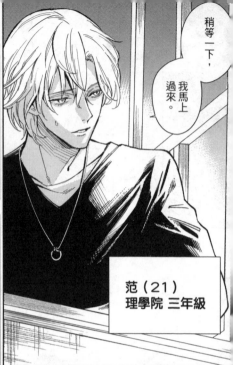

范（21）
理學院 三年級

從昨天就……覺得有點感冒，還有點發燒，所以一直躺著。

哦，這樣啊……那就不要太累了。

！

這是……

如何？是不是有怪異的感覺？

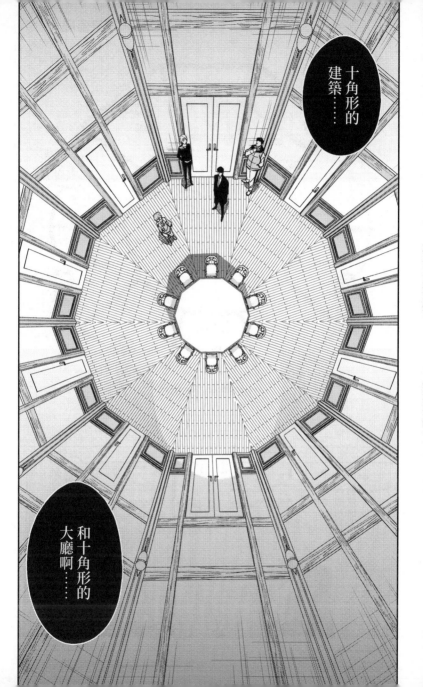

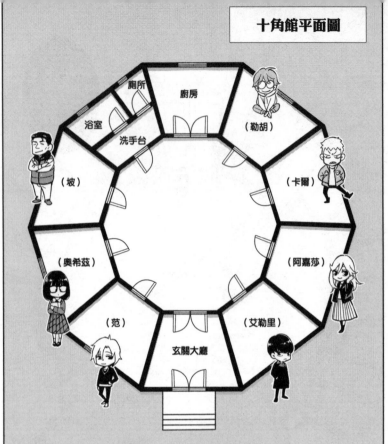

十角館平面圖

廁所
廚房
浴室
洗手台
（勒胡）
（坡）
（卡爾）
（奧希茲）
（阿嘉莎）
（范）
（艾勒里）
玄關大廳

是不是沒電可用？

火災時，電線和電話線都燒斷了，

沒辦法。

20

最裡面的門是廚房，

廚房左邊是廁所和浴室。

食材都先放進了冰箱裡，

有自來水、也接了瓦斯桶，所以瓦斯爐也能用。

因為我想總比隨處放好吧……蒸餾水和罐頭也都放在廚房。

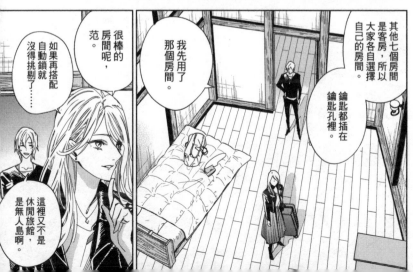

其他七個房間是客房，所以大家各自選擇自己的房間。

鑰匙都插在鑰匙孔裡。

我先用了那個房間。

很棒的房間呢，范。

如果再搭配自動鎖就沒得挑剔了……

這裡又不是休閒旅館，是無人島啊。

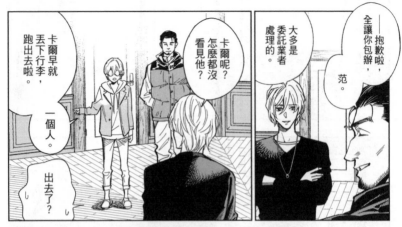

卡爾呢？怎麼都沒看見他？

卡爾早就丟下行李，跑出去啦。

一個人。

出去了？

抱歉啦，全讓你包辦，范。

大多是委託業者處理的。

那小子就是愛耍孤僻……

勒胡，我們也出去走走吧。

來個小島探險……

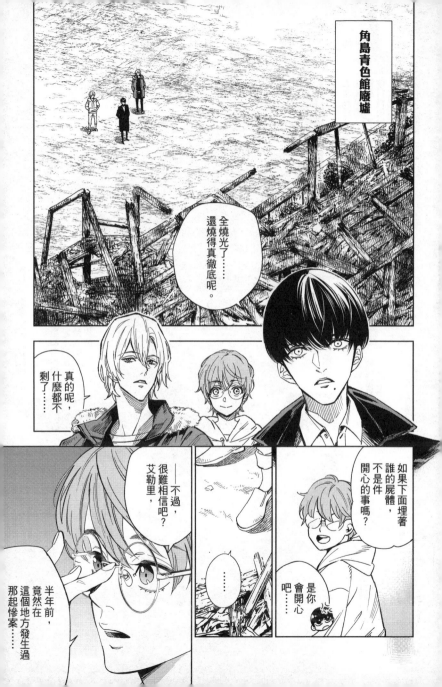

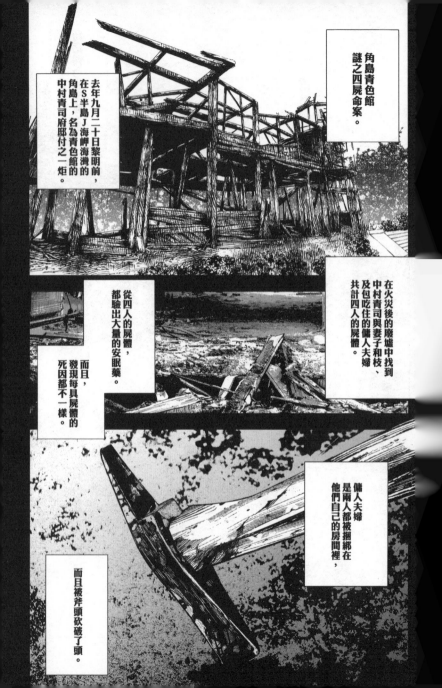

角島青色館
謎之四屍命案。

去年九月二十日黎明前，在Ｓ半島Ｊ海岬海灣的角島上，名為青色館的中村青司府邸付之一炬。

在火災後的廢墟中找到中村青司與妻子和枝、及包吃住的傭人夫婦共計四人的屍體。

從四人的屍體，都驗出大量的安眠藥。

而且，發現每具屍體的死因都不一樣。

傭人夫婦是兩人都被捆綁在他們自己的房間裡，

而且被斧頭砍破了頭。

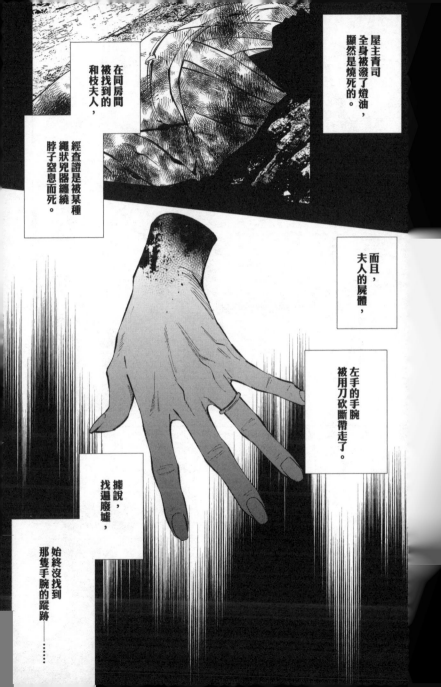

屋主青司全身被潑了燈油，顯然是燒死的。

在同房間被找到的和枝夫人，

經查證是被某種繩狀兇器纏繞脖子窒息而死。

而且，夫人的屍體，

左手的手腕被用刀砍斷帶走了。

據說，找過廢墟，

始終沒找到那隻手腕的蹤跡——……

——犯人是下落不明的園丁吧?

就住進府邸工作的園丁不見了蹤影,搜遍了整座島,都找不到。應該在案發前幾天,據說從此以後就銷聲匿跡了。

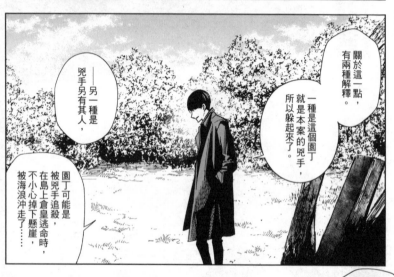

關於這一點,有兩種解釋。

一種是這個園丁就是本案的兇手,所以躲起來了。

——另一種是兇手另有其人,

園丁可能是被兇手追殺,在島上倉皇逃命時,不小心掉下懸崖,被海浪沖走了……

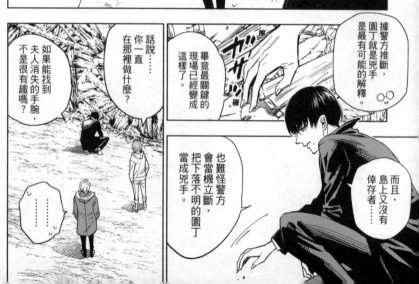

據警方推斷,園丁就是兇手是最有可能的解釋。

畢竟最關鍵的現場已經變成這樣了。

ガリ ガリ 礫

也難怪警方會當機立斷,把下落不明的園丁當成兇手。

而且,島上又沒有倖存者……

話說……你一直在那裡做什麼?

如果能找到夫人消失的手腕,不是很有趣嗎?

……

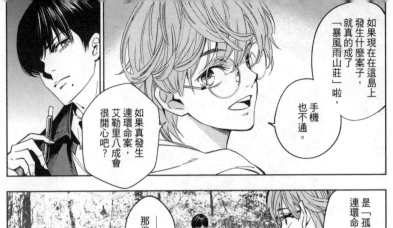

如果現在在這島上發生什麼案子,就真的成了「暴風雨山莊」啦,手機也不通。

如果真發生連環命案,艾勒里八成會很開心吧?

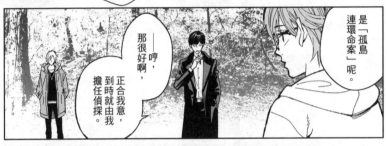

是「孤島連環命案」呢。

——哼,那很好啊,正合我意,到時就由我擔任偵探。

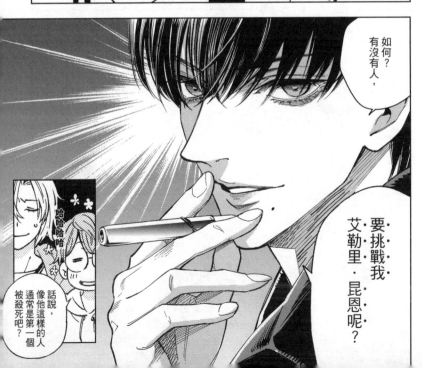

如何?有沒有人,

要·挑·戰·我·艾·勒·里·昆·恩·呢·?

哈哈哈哈

話說,像他這樣的人通常是第一個被殺死吧?

ザザザ

籤

籤

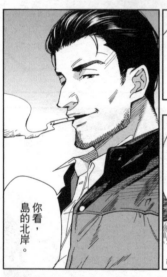

看你一臉陰沉。

卡爾，怎麼了？

是坡啊，

這座島⋯⋯真的什麼也沒有呢。手機也是走到哪都沒有訊號。

你看，島的北岸。

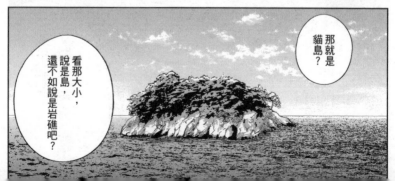

那就是貓島？

看那大小，說是島，還不如說是岩礁吧？

真不該來這種小島……從現在起，整整一個禮拜，每天都得見到那傢伙。

你就是這樣，卡爾，什麼事都緊咬不放，這樣不好喔。

找那傢伙吵架，也只會被嘻皮笑臉地唬嚨過去而已吧？

你也管太多了吧？

再說，來無人島幹嘛帶女人一起來呢，這點也讓我超不爽。

並不是所有兒時玩伴，感情都要好到像你和奧希茲那樣才行吧？

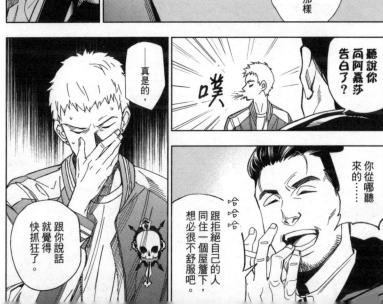

聽說你向阿嘉莎告白了？

噗

——真是的，

跟你說話就覺得快抓狂了。

你從哪聽來的……

哈哈哈

跟拒絕自己的人同住一個屋簷下，想必很不舒服吧。

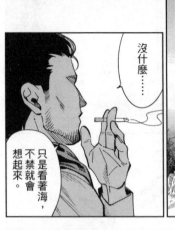

沒什麼⋯⋯

只是看著海，不禁就會想起來。

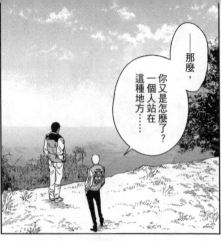

——那麼，你又是怎麼了？一個人站在這種地方⋯⋯

說得好像你都不在意了？

呼——

你⋯⋯還在意那件事？

⋯⋯

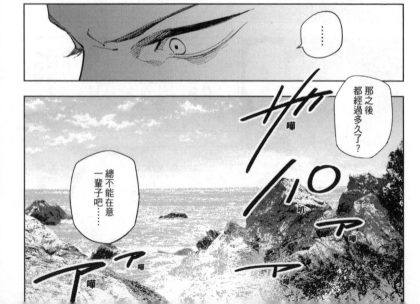

那之後都經過多久了？

總不能在意一輩子吧⋯⋯

嘩 パ ア嘩 ア嘩 ア嘩

在用餐前，請容我先稍作致詞……

——首先，我要對邀請我們來十角館的范，

說一聲謝謝，非常感謝。

我並沒有邀請你們來啊。

我只是聽說我伯父最近買下了這裡，所以，

跟你們說想來的話，我可以去拜託我伯父而已。

——好，現在進入主題。

從今天起我們將在這個無人島生活一週，

喂，你莫非…

總不能白白浪費時間吧？所以，

各位，請為下個月發行的社刊《死人島》各寫一篇文章!!

題目是「孤島連環殺人」。

這是難得的無人島生活，所以，我想稿子也應該用手寫，

稿紙!!

所以，拿去！

難怪唯獨勒胡的行李看起來特別龐大……

哎呀呀，

這屆的總編不好應付呢。

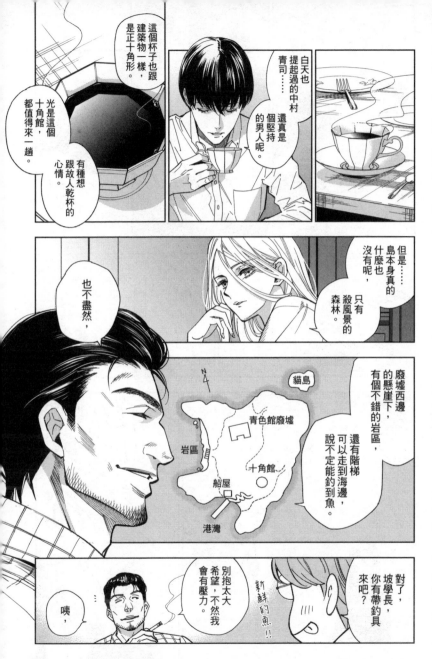

這個杯子也跟建築物一樣，是正十角形。

光是這個十角館，都值得來一趟。

有種想跟故人乾杯的心情。

白天也提起過的中村青司……還真是個堅持的男人呢。

但是……島本身真的什麼也沒有呢，只有殺風景的森林。

也不盡然，

廢墟西邊的懸崖下，有個不錯的岩區，還有階梯可以走到海邊，說不定能釣到魚。

貓島

青色館廢墟

岩區

十角館

船屋

港灣

N

對了，坡學長，你有帶釣具來吧？

別抱太大希望，不然我會有壓力。

新鮮的魚!!

咦，

…

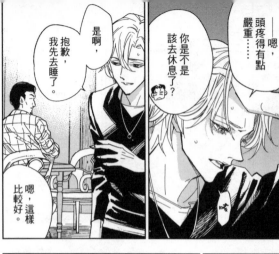
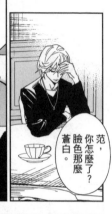

——嗯，頭疼得有點嚴重……

你是不是該去休息了？

是啊，我抱歉，我先去睡了。

嗯，這樣比較好。

范，你怎麼了？臉色那麼蒼白。

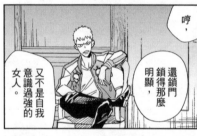

哼，還鎖門鎖得那麼明顯，又不是自我意識過強的女人。

奧希茲，可以幫我洗碗嗎？

好。

不要說蠢話了，去幫忙收盤子。

好痛！

啪，奧希茲，

好漂亮的戒指啊。

以前就戴著那個戒指嗎？

咦……沒有。

是哪個情人送的吧～～～？

才……

才不是呢。

妳還是一樣，奧希茲，

總是像這樣躲在自己的內心深處。

明明妳刊登在社刊上的文章，都那麼活潑靈動、又開朗，

妳卻——……

因為那是在夢裡……

不喜歡自己。

我不擅長面對現實，因為我討厭現實的自己、

妳……胡說什麼啊，

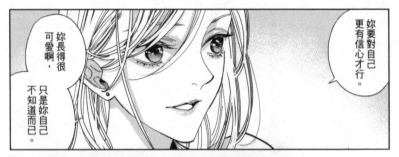

妳要對自己更有信心才行。

妳長得很可愛啊，只是妳自己不知道而已。

——不要老是那樣垂著頭，拿出自信來。

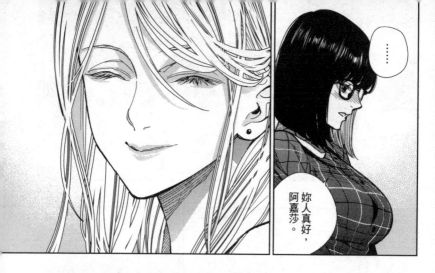

……

妳人真好，阿嘉沙。

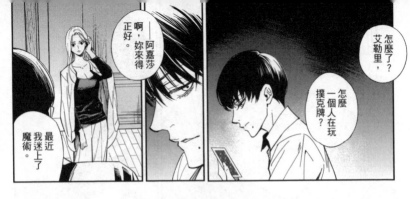

啊，正好。

阿嘉莎，妳來得正好。

怎麼了？艾勒里，怎麼一個人在玩撲克牌？

最近我迷上了魔術。

我選藍的。

來，

這裡有底色不一樣的紅、藍兩副紙牌。

選妳喜歡的那一副。

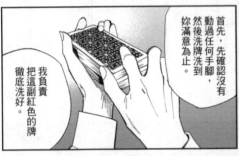

首先，先確認沒有動過任何手腳，然後洗牌洗到妳滿意為止。

我負責把這副紅色的牌徹底洗好。

然後兩副牌互換一次。

——OK。

38

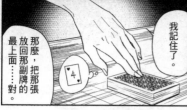

那麼，把那張放回那副牌的最上面……對。

我記住了。

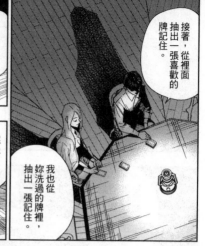

接著，從裡面抽出一張喜歡的牌記住。

我也從妳洗過的牌裡，抽出一張記住。

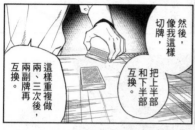

然後，像我這樣切牌，把上半部和下半部互換。

把上半部和下半部互換。

這樣重複做兩、三次後，兩副牌再互換。

現在，阿嘉莎，妳從那副牌找出妳剛才記住的那張牌。

然後，把牌蓋在桌上。

好。

我也從這副牌找出我記住的那張牌。

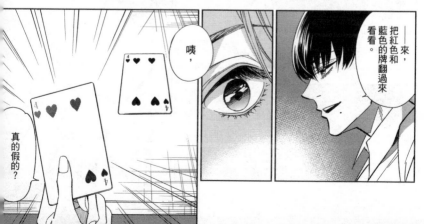

——來，把紅色和藍色的牌翻過來看看。

咦，

真的假的？

表演？

這是初級的魔術技巧，竅門在於表演和視線誘導。

在《魔術》這部電影裡，也使用了幾乎相同的技巧。

就是魔術師表演給以前的情人看的那一幕。

劇中的設定是如果兩情相悅，應該就會出現相同的牌。

魔術師是試圖利用這個機會，把對方追到手。

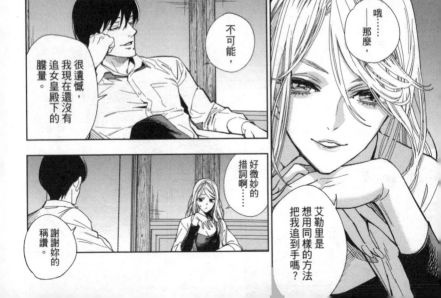

哦……那麼，

艾勒里是想用同樣的方法把我追到手嗎？

不可能，很遺憾，我現在還沒有追女皇殿下的膽量。

好微妙的措詞啊……

謝謝妳的稱讚。

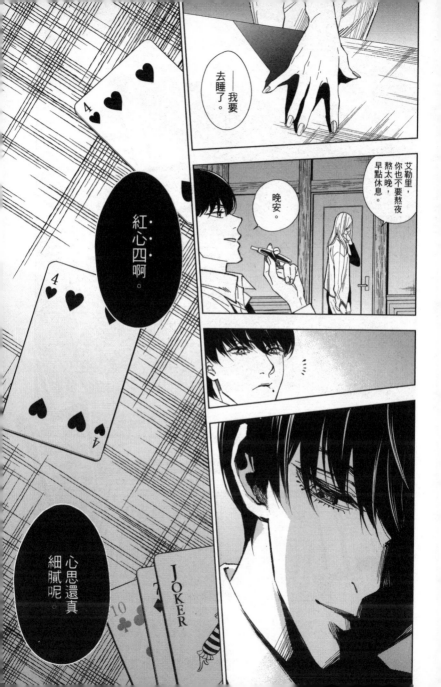

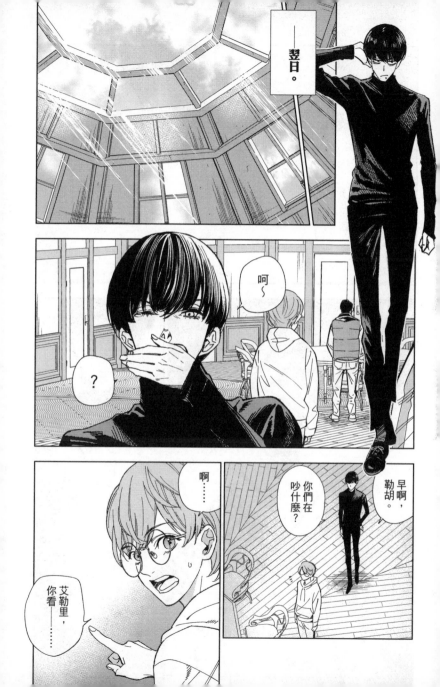

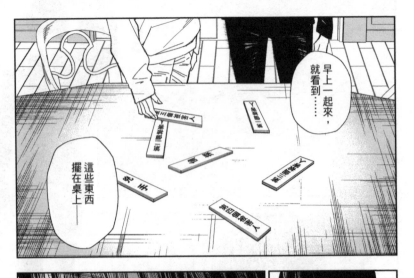

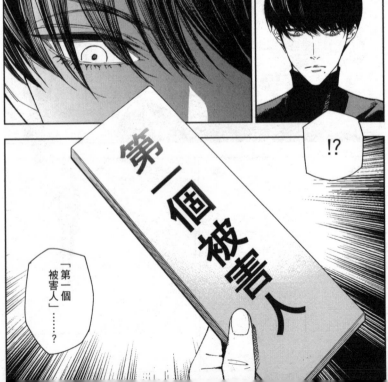

其他還有「兇手」、「偵探」——……

看來事情並不簡單——

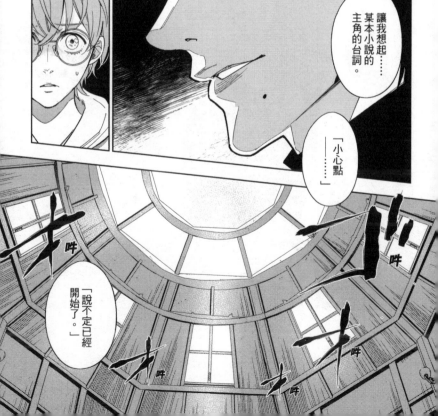

讓我想起……某本小說的主角的台詞。

「……」

「小心點」

「說不定已經開始了。」

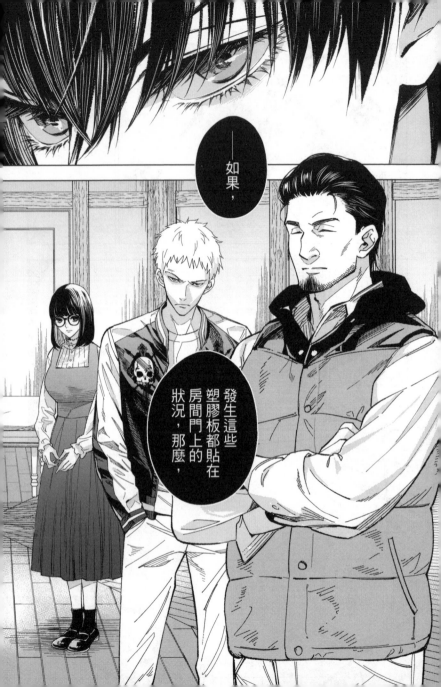

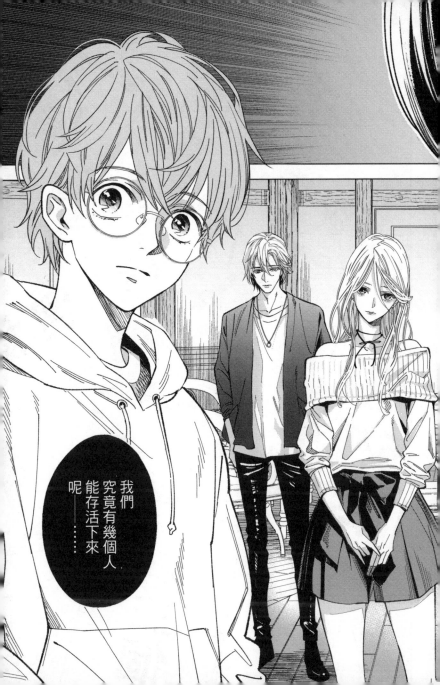

#1 END

殺人十角館

[推研社成員們所承襲的推理小說的偉人們]

成為推研社成員們的名字由來的
推理小說的偉大作家們。
在此介紹他們的為人及撰寫的名作。

艾勒里·昆恩

活躍於美國的推理作家，是曼佛瑞·李、佛列德瑞克·丹奈兩位表兄弟的聯合筆名。以第一本系列作《羅馬帽子的秘密》出道，主角是與作者同名的「推理作家兼名偵探」艾勒里·昆恩，出道後的作品多不勝數。並以另一個筆名巴納比·羅斯發表了《X的悲劇》等《雷恩四部曲》。

卡斯頓·勒胡 (1868-1927)

法國小說家。以十九世紀末的法國歌劇院為舞台的《歌劇魅影》出版後，奠定了他成為暢銷作家的穩固地位。該作品以電影、舞台等各種形式，持續上演至今。與《亞森羅蘋》的創造者莫理斯·盧布朗，同是法國推理小說創始期為大家所愛戴的作家。其他還有《黃色房間的秘密》等著作。

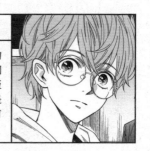

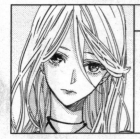

阿嘉莎·克莉絲蒂 (1890-1976)

英國推理小說家，有「推理女王」的稱號。創造出了「赫丘里·白羅」及「瑪波小姐」兩位名偵探。在三十歲時以《東方快車謀殺案》出道之前，先是熱心公益的護士，後服務於藥局。留下《東方快車謀殺案》、《ＡＢＣ謀殺案》、《一個也不留》等多數名作。

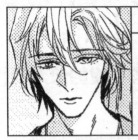

S・S・范・達因 (1888-1939)

美國推理作家。曾在《洛杉磯時報》撰寫藝文評論，十分活躍。後來大病一場，被醫生禁止「工作及工作相關之閱讀」。因為醫生說「可以看較為輕鬆的小說」，而埋首閱讀推理小說，成為他踏上推理小說家之路的契機。之後創作的《班森殺人事件》和《金絲雀殺人事件》都引發極大的迴響。

約翰・狄克森・卡爾 (1906-1977)

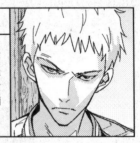

美國推理作家。擅長描寫密室機關的作品，寫過「不可能的犯罪」、「看似詭異現象的案件」等內容。發表過許多作品，例如基甸・菲爾博士大顯身手的系列（《女巫角》等），以及為英國軍事情報局效力的亨利・梅瑞爾爵士引人入勝的名推理系列（《猶大之窗》）等。

愛德加・愛倫・坡 (1809-1849)

美國作家。被視為近代推理小說的創始者，據說，是他第一個寫出「處理兇殺案，並有邏輯性地逐步解開為什麼發生兇手案、兇手是誰的謎團」這樣的小說。日本推理作家江戶川亂步（PO）的筆名，就是取自於「坡（PO）」。代表作有《莫爾格街兇殺案》、《黑貓》、《亞瑟家的沒落》、《金甲蟲》等。

奧希茲女男爵 (1865-1947)

匈牙利出身的作家。代表作有歷史長篇小說《紅花俠》，描寫十八世紀末法國大革命時的秘密結黨。並著有既是「安樂椅偵探」始祖又被稱為「夏洛克・福爾摩斯勁敵」的《角落裡的老人》系列，以及女警偵探嶄露頭角的《莫莉女爵》系列。

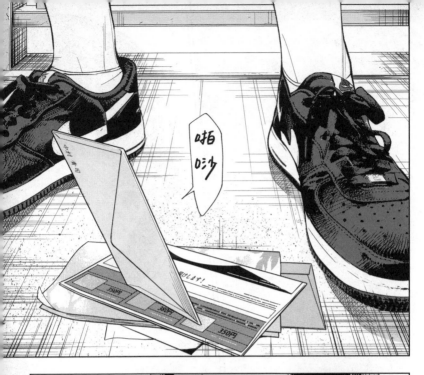

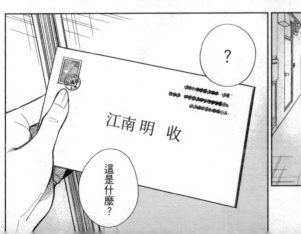

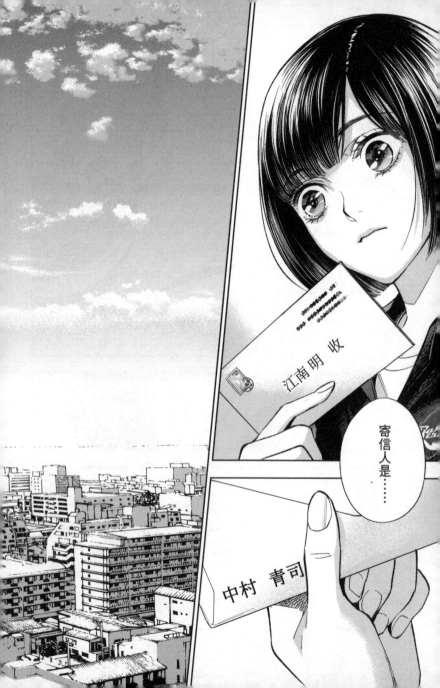

#2

中村青司？

誰啊……？

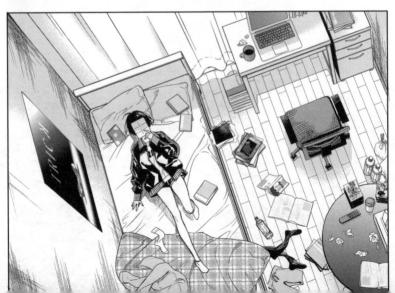

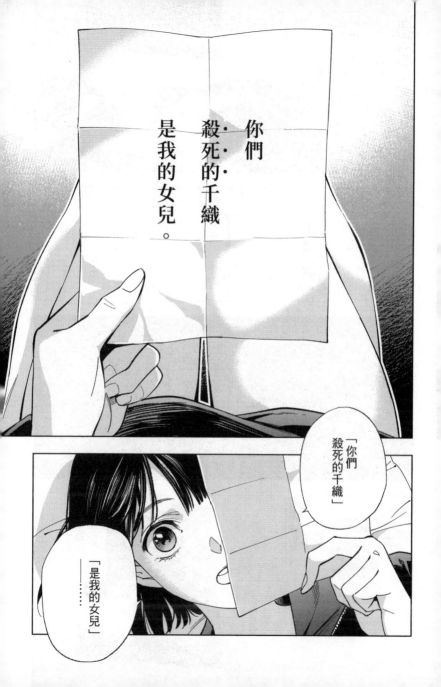

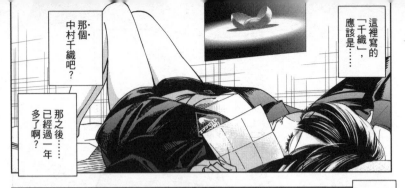

這裡寫的「千織」，應該是……

那個·中村千織吧？

那之後……已經過了一年多了啊？

去年一月……

我就讀的K**大學的推理小說研究社舉辦了乘船遊覽之旅。

中村千織是這個研究社的學妹，當時還是一年級。

的千織的女兒

那·艘·船·遭·遇·船·難·，中村千織，死·了·。

TRICK

——怎麼會到了現在，

才說是被殺死的……

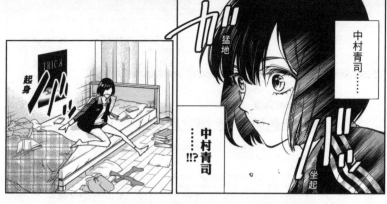

起身

TRICK

猛地

中村青司……

……中村青司……!!?

坐起

那確實是去年九月左右……

找到了!

敲打

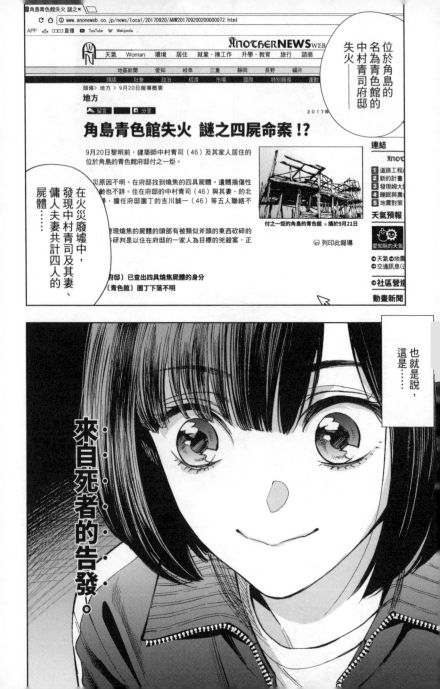

C ⏿ ⓘ www.anoneweb.co.jp/news/local/20170920/ANW201709200200000072.html

APP 🔳 □□□□ 直播 TouTube W Wikipedia

ＡＮＯＴＨＥＲ**NEWS**WEB

🅝🅦🅝 天氣 Woman 環境 居住 就業、換工作 升學、教育 旅行 諸商

地區新聞 愛知 岐阜 三重 靜岡 長野 福井

頭版 社會 政治 經濟 市場 國際 特別報導 運動

頭條> 地方> 9月20日報導概要

地方

🔺留言 ━━ ┃🔳分享

2017年

角島青色館失火 謎之四屍命案！？

9月20日黎明前，建築師中村青司（46）及其家人居住的位於角島的青色館府邸付之一炬。

災原因不明。在府邸找到燒焦的四具屍體。遺體損傷性 也不詳。住在府邸的中村青司（46）與其妻、的北 、擔任府邸園丁的吉川誠一（46）等五人聯絡不

現燒焦的屍體的頭部有被類似斧頭的東西砍碎的 研判是以住在府邸的一家人為目標的兇殺案，正

府邸】已查出四具燒焦屍體的身分

青色館】園丁下落不明

付之一炬的角島的青色館 = 攝於9月21日

🖨 列印此報導

連結

🅐🅝🅞🅣

1 道路工程
2 新的計畫
3 發現姆大
4 睡眠與清
5 地震對策

天氣預報

愛知縣的天氣

🔴 天氣·地震
🔴 交通訊息(道

┃**社區營造**

動畫新聞

在火災廢墟中，
發現中村青司及其妻、
傭人夫妻共計四人的
屍體……

位於角島的
名為青色館的
中村青司府邸
失火

也就是說，
這是……

來自死者的告發。

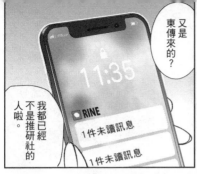

又是東傳來的？

我不是已經不是推研社的人啦。

我有記下中村千織的聯絡方式嗎……

呃——手機是

「從今天起，推研社成員將舉辦為期一週的合宿。」

大早打擾抱歉！

從今天起，推研社成員將舉辦為期一週的合宿。

目的地就是那座角島的……十角館！

「目的地就是那座角島的——……」

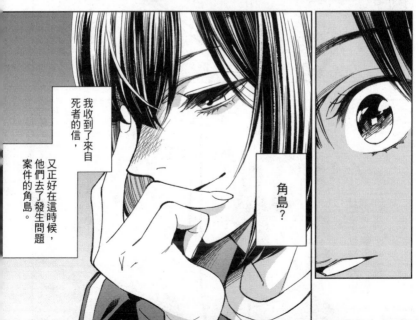

我收到了來自死者的信，又正好在這時候，他們去了發生問題案件的角島。

角島？

──純粹是偶然……!?

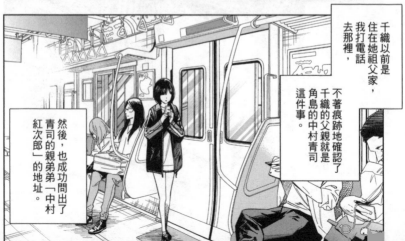

千織以前是住在她祖父家，我打電話去那裡，

不著痕跡地確認了千織的父親就是角島的中村青司這件事。

然後，也成功問出了青司的親弟弟「中村紅次郎」的地址。

我是在網路上調查時，取得了紅次郎的資訊。

他除了擔任當地的高中老師外，也研究佛學。

現在放春假，所以他應該會待在家裡。

是這裡……

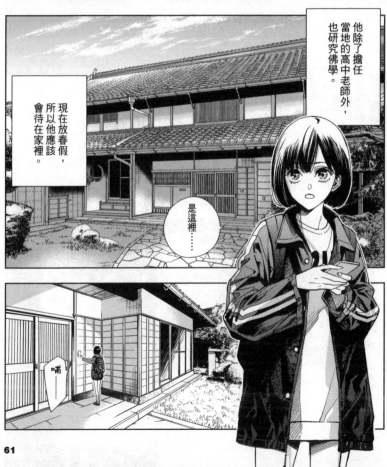

嗶

來了，

請問哪位？

呃……我跟已故的千織，在大學是同一個研究社，我叫江南。

K＊＊大的推理社團？

——找我有什麼事？

……

請先進來吧。

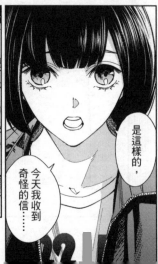

是這樣的，今天我收到奇怪的信……

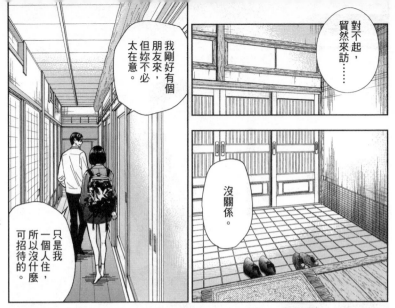

對不起，貿然來訪……

沒關係。

我剛好有個朋友來，但妳不必太在意。

只是我一個人住，所以沒什麼可招待的。

島田，有客人來囉。

是K＊＊大的推理小說社團的江南。

我已經退出社團了。

她說退出了。

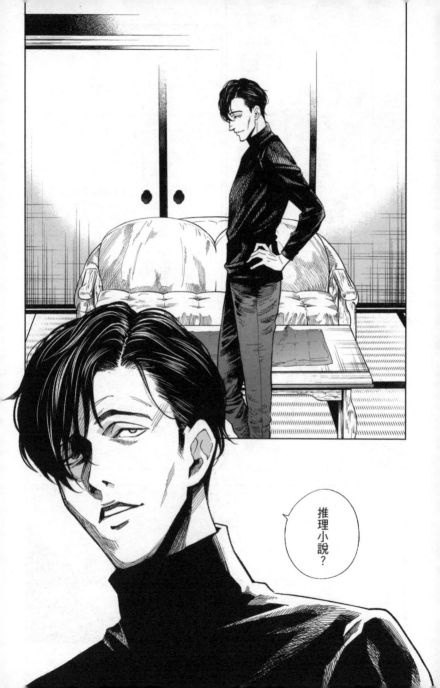

推理小說？

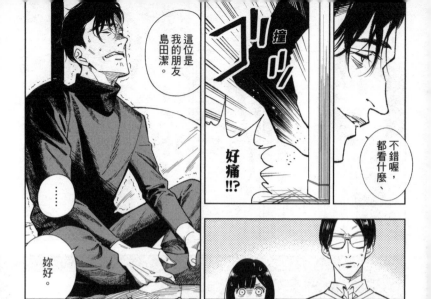

這位是我的朋友島田潔。

撞コツ!ッ

好痛!!?

不錯喔,都看什麼、

……

妳好。

仏教法話辞典 一

大乗仏教 仏教史

〔梵字〕百科 仏教史

原來如此,

來自中村青司的信啊……

跟妳一樣的信。

咦！

老實說，江南——

我也收到了⋯⋯

那封信跟我收到的信封一樣，

千·織·是·被·殺·死·的·。

寄信人的名字果然也是中村青司——

剛才我也跟島田在聊這件事，

正聊到這世上就是有人這麼無聊，

妳就來了。

我也……非常驚訝

不過，應該是惡質的惡作劇吧。

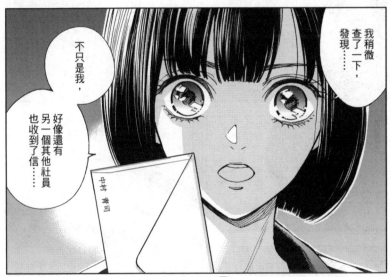

我稍微查了一下……發現……

不只是我，好像還有另一個其他社員也收到了信……

中村 青司

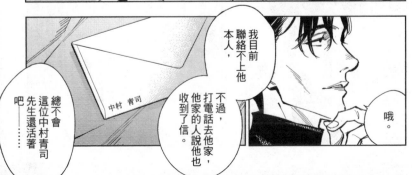

我目前聯絡不上他本人，

不過，打電話去他家，他家的人說他也收到了信。

總不會這位中村青司先生還活著吧——

哦。

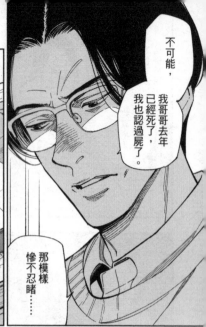

不可能，我哥哥去年已經死了，我也認過屍了。

那麼，關於信的內容呢？

千濱是被殺死的。

……

那模樣慘不忍睹……

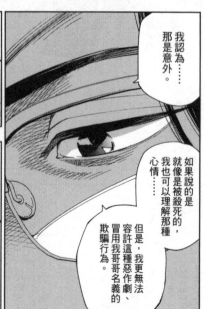

我認為……那是意外。

如果說的是就像是被殺死的，我也可以理解那種心情……

但是，我更無法容許這種惡作劇、冒用我哥哥名義的欺騙行為。

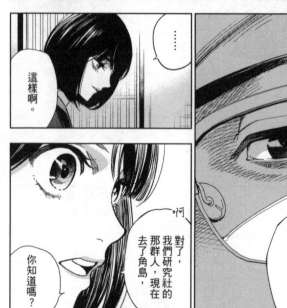

……

這樣啊。

啊，對了，我們研究社的那群人，現在去了角島，你知道嗎？

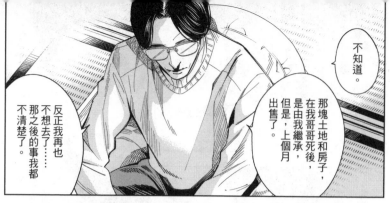

不知道。

那塊土地和房子，在我哥哥死後，是由我繼承，但是，上個月出售了。

反正我再也不想去了……那之後的事我都不清楚了。

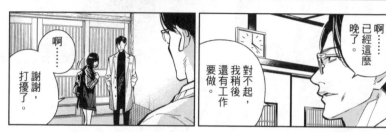

啊……已經這麼晚了。

對不起，我稍後還有工作要做。

啊……謝謝，打擾了。

話說，妳也是個怪人呢。

蛤？

為了一封可能只是惡作劇的信，

一個人千里迢迢來到這麼遠的地方。

不過，若我的立場跟妳相同，我也會採取同樣的行動吧。

反正我每天都閒得發慌。

島田哥……

你跟紅次郎先生是怎麼樣的朋友？

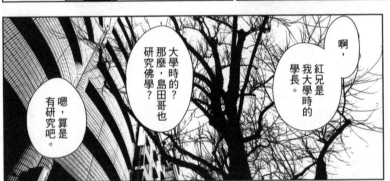

啊，紅兄是我大學時的學長。

那麼，島田哥也研究佛學？

大學時的？

嗯，算是有研究吧。

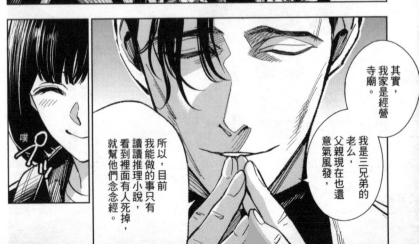

其實，我家是經營寺廟的老么，

我是三兄弟的老么，父親現在也還意氣風發，

所以，目前我能做的事只有讀讀推理小說，看到裡面有人死掉，就幫他們念念經。

噗

妳……為什麼退出了推研社？

因為……

自從中村千織發生意外後，大家都有種莫名的疙瘩，感覺糟透了。

並不是因為我不再喜歡推理了。

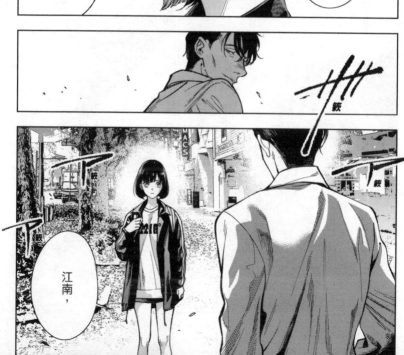

江南，

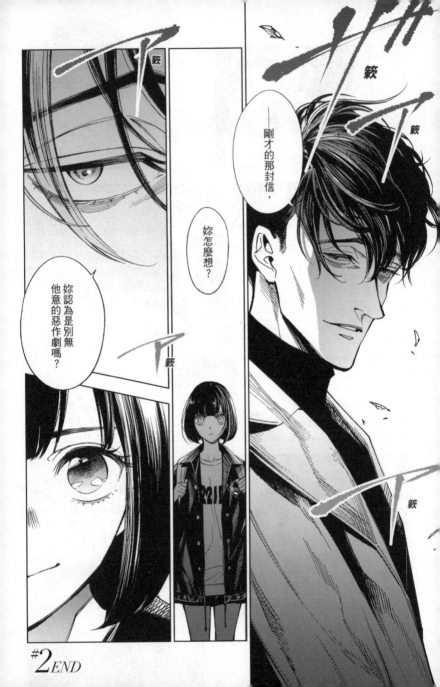

——剛才的那封信，

妳怎麼想？

妳認為是別無他意的惡作劇嗎？

#2 END

殺人十角館

The Decagon House
Murders

Presented by
YUKITO AYATSUJI
and
HIRO KIYOHARA

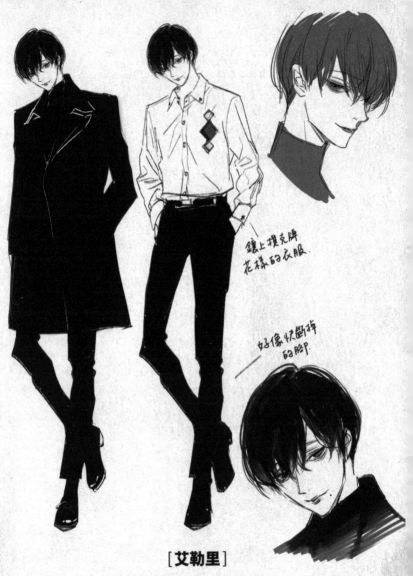

鑲上撲克牌
花樣的衣服.

好像快斷掉
的腳P.

[艾勒里]

K＊＊大學法學院三年級。21歲。身高172cm。
是個身材苗條、不愛運動、成績優秀、自戀的人。
髮型很像香菇頭，但沒有推短，嘴邊有顆痣。

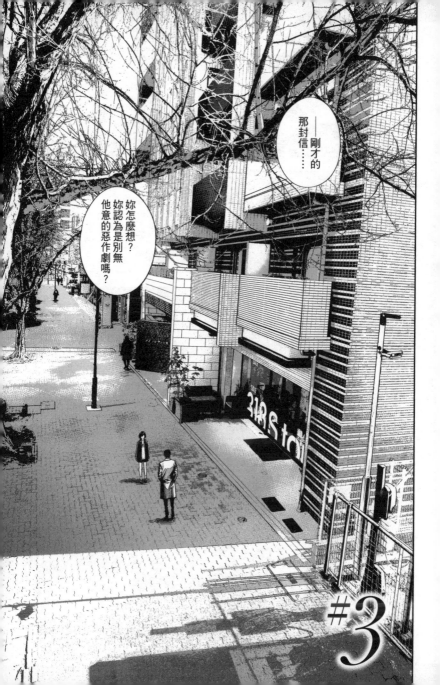

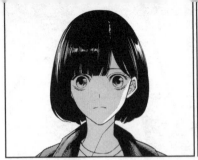
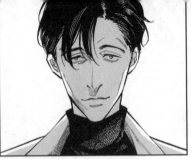

但是，我還是無法釋懷……

雖然紅次郎先生那麼說，

……

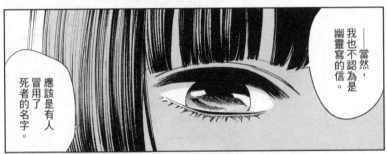

──當然，我也不認為是幽靈寫的信。

應該是有人冒用了死者的名字。

不過，若是純惡作劇，也未免太費心思了……

──怎麼說？

76

現在通常不會特地寄信來吧？

如果只是騷擾的電子郵件，我想我也會視而不見。

而且，信件內容，就只有寫那樣……

字面也太單調了吧？

我覺得，如果是以恐嚇人為樂，應該寫看起來更可怕的句子。

所以，反而讓我覺得其中似乎有更深的意圖——

——啊，

對不起，我一個人說個不停……

嗯、嗯，

原來如此，有更深的意圖啊……

——對了，江南，

咦？

揚子江的「江」、東南的「南」啊……

江南是寫成哪兩個字呢？

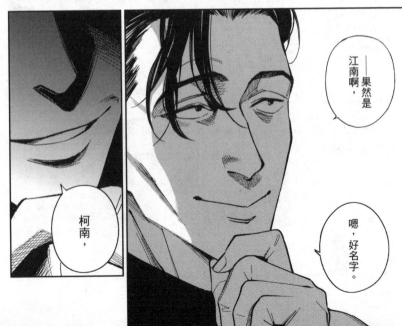

——果然是江南啊，

柯南，

嗯，好名字。

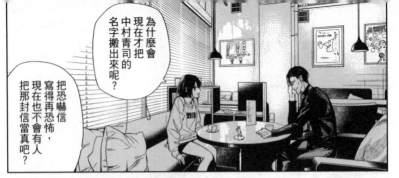

為什麼會現在才把中村青司的名字搬出來呢？

把恐嚇信寫得再恐怖，現在也不會有人把那封信當真吧？

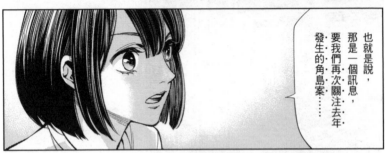

也就是說，那是一個訊息，要我們再次關注去年發生的角島案……

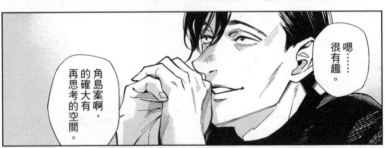

嗯……很有趣。

角島案啊，的確大有再思考的空間。

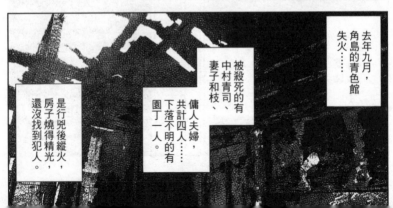

去年九月，角島的青色館失火……

被殺死的有中村青司、妻子和枝。

傭人夫婦，共計四人……下落不明的有園丁一人。

是行兇後縱火，房子燒得精光，還沒找到犯人。

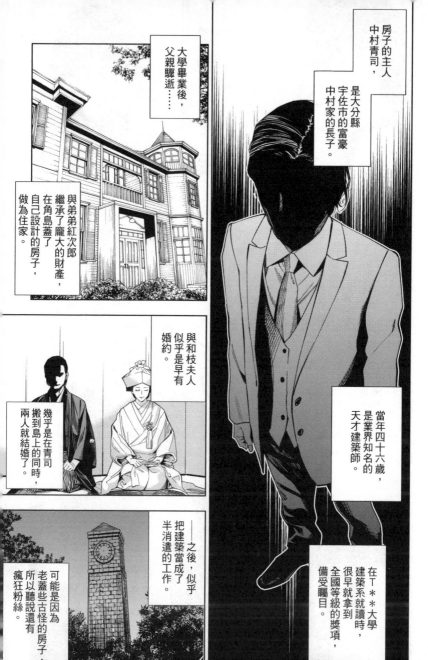

房子的主人
中村青司，
是大分縣
宇佐市的富豪
中村家的長子。

大學畢業後，
父親驟逝……

與弟弟紅次郎
繼承了龐大的財產，
在角島蓋了
自己設計的房子，
做為住家。

與和枝夫人
似乎是早有
婚約。

幾乎是在青司
搬到島上的同時，
兩人就結婚了。

當年四十六歲，
是業界知名的
天才建築師。

在Ｔ＊＊大學
建築系就讀時，
很早就拿到
全國等級的獎項，
備受矚目。

──之後，似乎
把建築當成了
半消遣的工作。

可能是因為
老蓋些古怪的房子，
所以聽說還有
瘋狂粉絲。

把研究佛學當成消遣的紅兄也很奇特，連他都斬釘截鐵地說「我哥哥是怪人」，肯定是很奇特。

不過，他們兄弟間的感情好像不是很好……

哦，好奇特的人物。

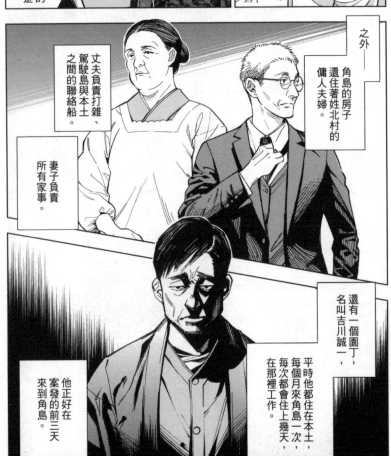

角島的房子還住著姓北村的傭人夫婦。

之外

丈夫負責打雜、駕駛島與本土之間的聯絡船。

妻子負責所有家事。

還有一個園丁，名叫吉川誠一，平時他都住在本土，每個月來角島一次，每次都會住上幾天，在那裡工作。

他正好在案發的前三天來到角島。

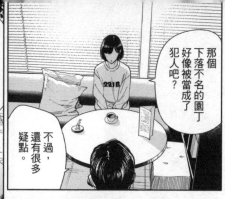

那個下落不名的園丁好像被當成了犯人吧?

不過,還有很多疑點。

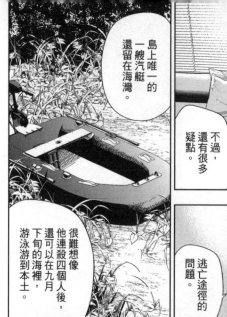

島上唯一的一艘汽艇還留在海灣。

很難想像他連殺四個人後,還可以在九月下旬的海裡,游泳游到本土。

例如,夫人被切掉的左手和……

逃亡途徑的問題。

還有動機。

在這方面,有兩種說法。

一種是覬覦青司財產的謀財說。

——另一種是吉川對和枝夫人有非分之想……或是與夫人有姦情之說。

警方根據死亡推定時間、從屍體驗出來的安眠藥,以及現場狀況,

大多數人認為,恐怕兩者皆是。

做了以下推測——

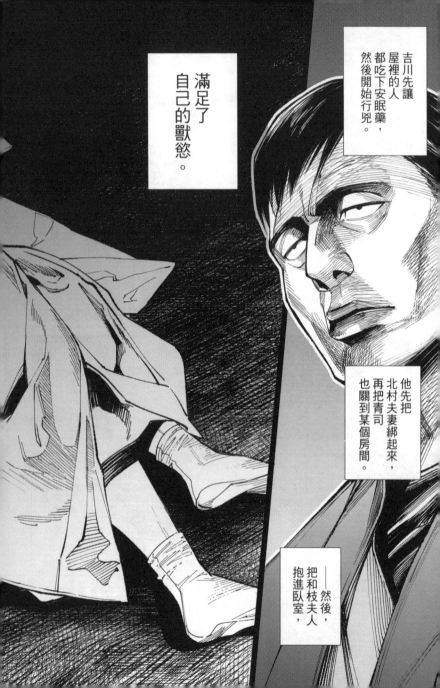

吉川先讓屋裡的人都吃下安眠藥，然後開始行兇。

滿足了自己的獸慾。

他先把北村夫妻綁起來，再把青司也關到某個房間。

——然後，把和枝夫人抱進臥室，

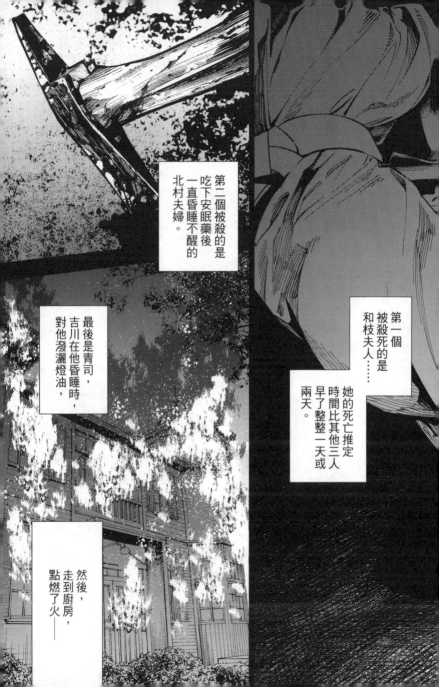

第二個被殺的是吃下安眠藥後一直昏睡不醒的北村夫婦。

最後是青司，吉川在他昏睡時，對他潑灑燈油，

然後，走到廚房，點燃了火——

第一個被殺死的是和枝夫人……

她的死亡推定時間比其他三人早了整整一天或兩天。

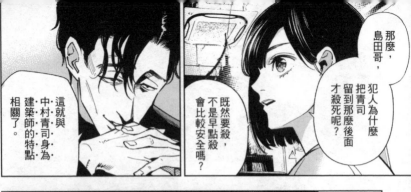

那麼，島田哥，犯人為什麼把青司留到那麼後面才殺死呢？

既然要殺，不是早點殺會比較安全嗎？

這就與‧中村青司‧身為‧建築師‧的特點‧相關了。

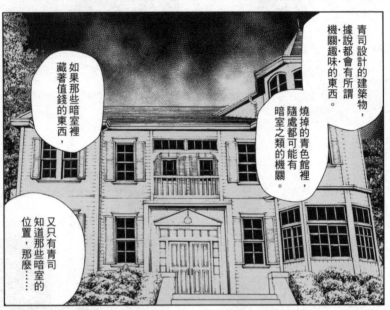

青司設計的建築物，據說都會有所謂機關趣味的東西。

燒掉的青色館裡，隨處都可能有暗室之類的機關。

如果那些暗室裡藏著值錢的東西，

又只有青司知道那些暗室的位置，那麼……

啊……沒錯……要偷走值錢的東西，必須從他那裡問出暗室的位置。

──以上就是案件和搜查狀況的要點。

園丁吉川的下落仍在搜索中，目前完全沒有消息。

——如何？柯南，有問題嗎？

這個嘛……

警方的見解似乎是最妥當的思考方向，但是——

感覺只是把整件事兜起來而已。

這個案件最困難的地方，在於青色館付之一炬，

能從現場找到的線索少之又少。

再加上，沒有倖存者……

啊……
我朋友的
電話。

請接。

嘟嚕嚕嚕

那麼，
我可以問妳
一個問題嗎？

雖然跟
角島案沒有
直接關係
——……

喂，
守須？

嗨，

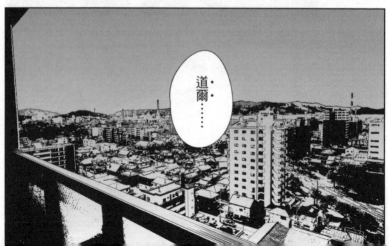

道·
爾·
……

所以，我現在在回妳電話啊。

早上我打過電話給你……

因為沒有信號，所以才沒發現。

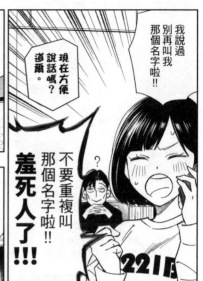

我說過別再叫我那個名字啦！！

現在方便說話嗎？

道爾。

不要重複叫那個名字啦！！

羞死人了！！！

今天我騎機車去了國東。

去畫畫……

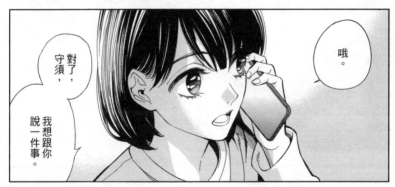

哦。

對了，守須，

我想跟你說一件事。

——那麼，你也……

我大概知道是什麼事……

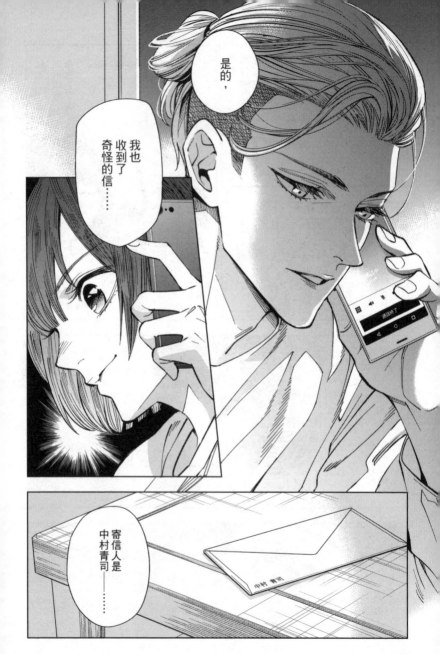

90

你在哪？

咦？在家啊……

島田哥，你稍後還方便嗎？

妳方便我就方便。

現在？

可以去你家嗎？我想跟你談談信的事……

妳一點都沒變呢……好吧。

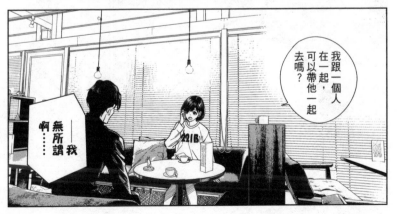

我跟一個人在一起，可以帶他一起去嗎？

啊——無所謂……我……

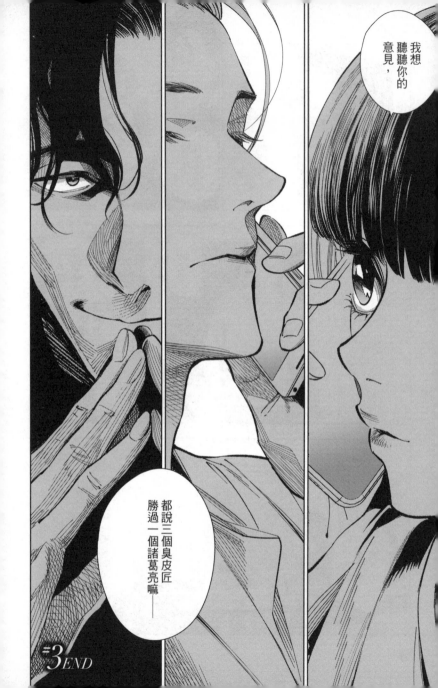

殺人十角館

The Decagon House
Murders

Presented by
YUKITO AYATSUJI
and
HIRO KIYOHARA

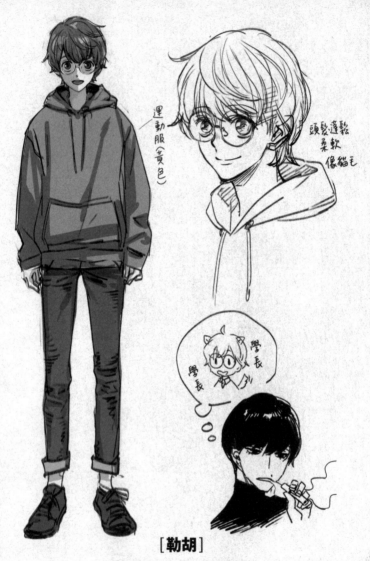

運動服（黃色）

頭髮蓬鬆
柔軟
像貓毛

學長
學長

[勒胡]

K＊＊大學文學院二年級。20歲。身高165cm。
身材嬌小、娃娃臉、圓形眼鏡。
性格開朗，是個推理小說迷。
社刊《死人島》的新總編。

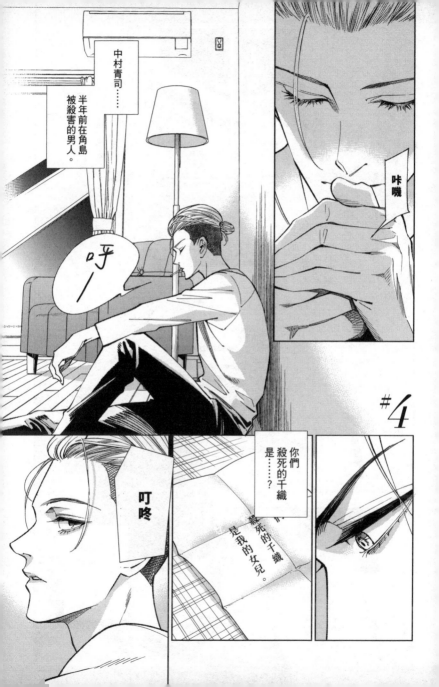

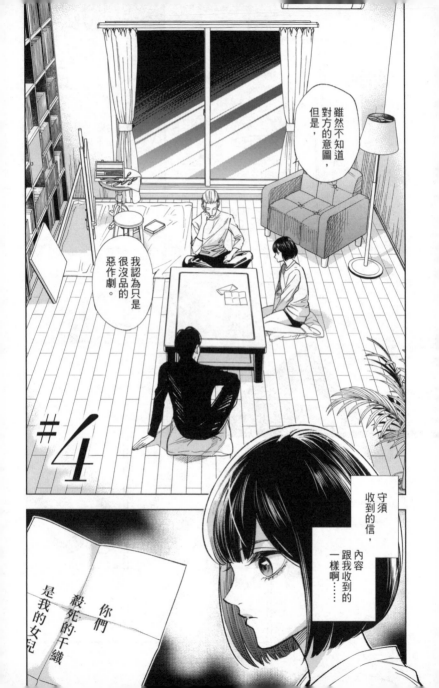

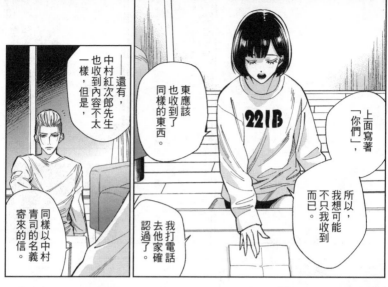

——還有，中村紅次郎先生也收到內容不太一樣，但是，

同樣以中村青司的名義寄來的信。

上面寫著「你們」，

東應該也收到了同樣的東西。

所以，我想可能不只我收到而已。

我打電話去他家確認過了。

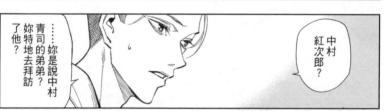

中村紅次郎？

……妳是說中村青司的弟弟？妳特地去拜訪了他？

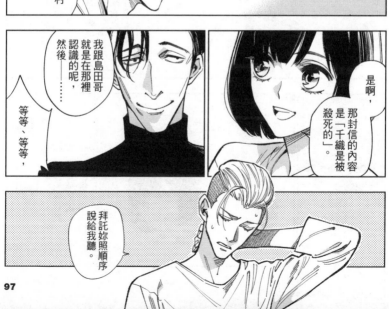

是啊，那封信的內容是「千織是被殺死的」。

我跟島田哥就是在那裡認識的呢，然後……

等等、等等，

拜託妳照順序說給我聽。

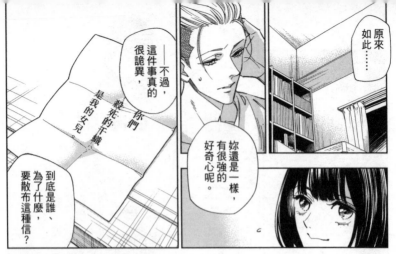

原來如此⋯⋯

——不過，這件事真的很詭異，你們殺死的千繪，是我的女兒。

妳還是一樣，有很強的好奇心呢。

到底是誰、為了什麼，要散布這種信？

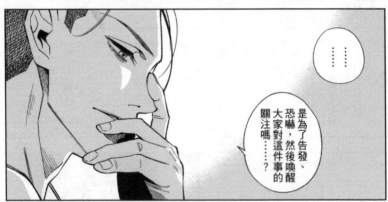

⋯⋯

是為了告發、恐嚇，然後喚醒大家對這件事的關注嗎⋯⋯？

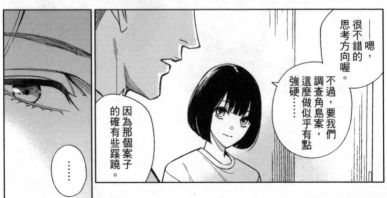

——嗯，很不錯的思考方向喔。

不過，要我們調查角島案，這麼做似乎有點強硬⋯⋯

因為那個案子的確有些蹊蹺。

⋯⋯

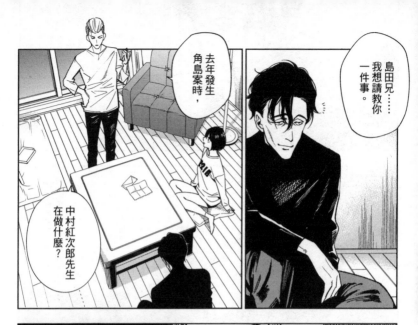

島田兄……我想請教你一件事。

去年發生角島案時，中村紅次郎先生在做什麼？

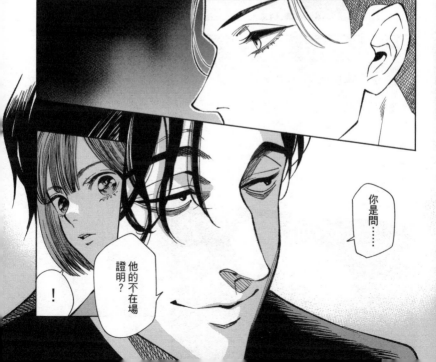

你是問……

他的不在場證明？

！

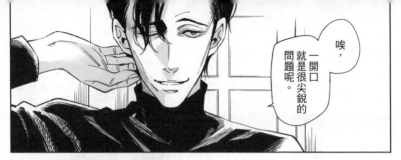

唉，一開口就是很尖銳的問題呢。

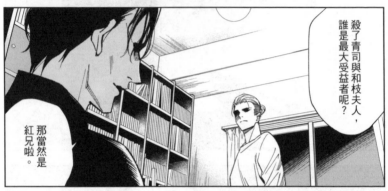

殺了青司與和枝夫人，誰是最大受益者呢？

那當然是紅兄啦。

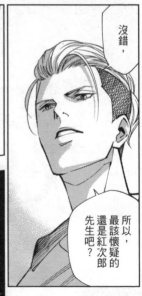

沒錯，

所以，最該懷疑的還是紅次郎先生吧？

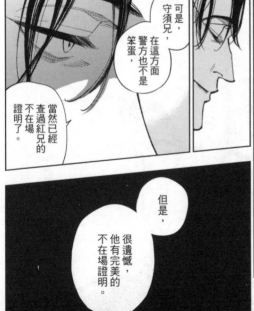

可是，守須兄，在這方面警方也不是笨蛋，當然已經查過紅兄的不在場證明了。

但是，很遺憾，他有完美的不在場證明。

100

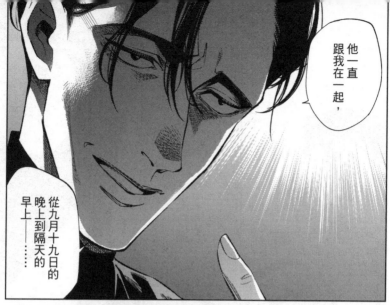

他一直跟我在一起，

從九月十九日的晚上到隔天的早上……

他難得找我喝酒，我們一直喝到半夜，然後我就住在紅兄家了。

早上接到案件的通知時，我也在場。

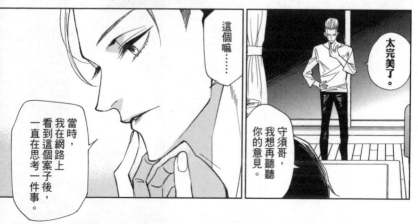

太完美了。

守須哥，我想再聽聽你的意見。

這個嘛……

當時，我在網路上看到這個案子後，一直在思考一件事。

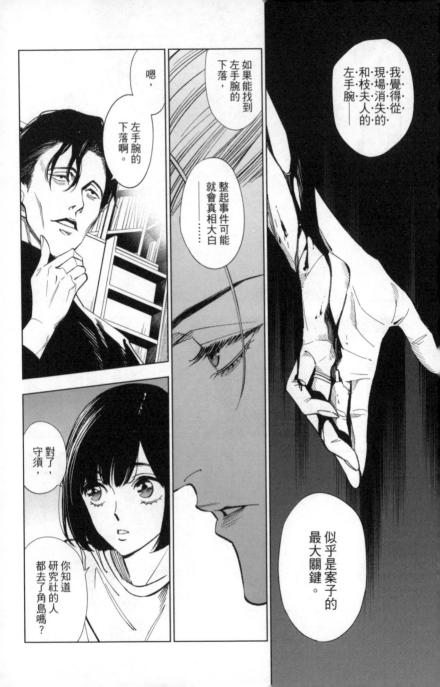

我·覺·得·從·現·場·消·失·的·和·枝·夫·人·的·左·手·腕──

似乎是案子的最大關鍵。

如果能找到左手腕的下落，

整起事件可能就會真相大白……

嗯，左手腕的下落啊。

對了，守須，你知道研究社的人都去了角島嗎？

從今天起，為期一週，

因為有門路，他們會住進‧‧‧十角館。

知道‧‧‧‧‧‧我也接到了邀約。

但我沒去，因為覺得他們也太無聊了。

就在收到死者來信的同時，他們也去了‧‧‧‧‧‧死者之島‧‧‧‧‧‧

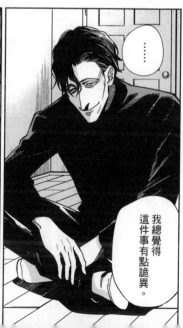

‧‧‧‧‧‧

我總覺得這件事有點詭異。

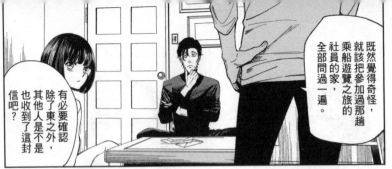

既然覺得奇怪，就該把參加過那趟乘船遊覽之旅的社員的家，全部問過一遍。

有必要確認除了東之外，其他人是不是也收到了這封信吧？

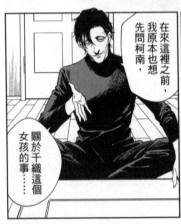

在來這裡之前，我原本也想，先問柯南，關於千織這個女孩的事……

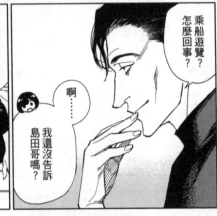

乘船遊覽？怎麼回事？

啊……

我還沒告訴島田哥嗎？

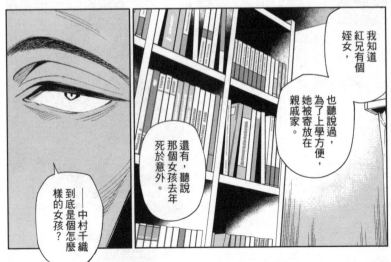

我知道紅兄有個姪女，

也聽說過，為了上學方便，她被寄放在親戚家。

還有，聽說那個女孩去年死於意外。

——中村千織到底是個怎麼樣的女孩？

是個文靜乖巧的女孩……

……我幾乎沒有跟她說過話

不過，感覺是個性格不錯的女孩，

聚會時，心思也很細膩，總是做些打雜的事。

不算是引人注目的類型吧。

——她的死因是什麼？

去年一月，推研社在新年會舉辦了乘船遊覽之旅。

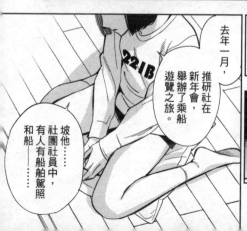

坡他……社團社員中，有人有船舶駕照和船……

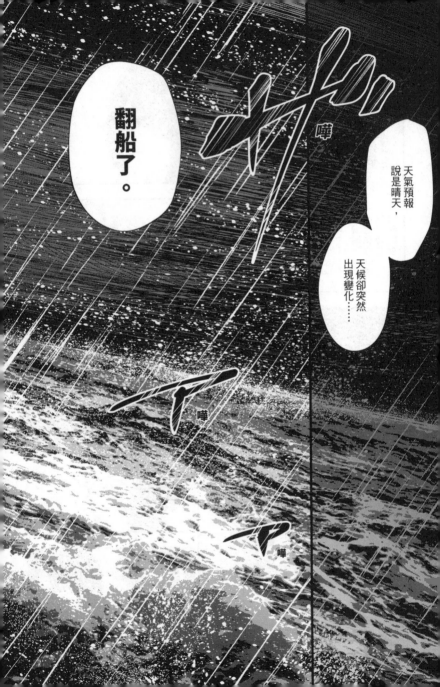

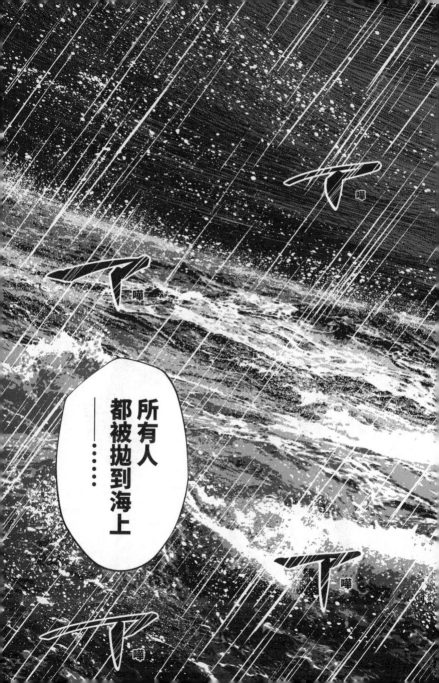

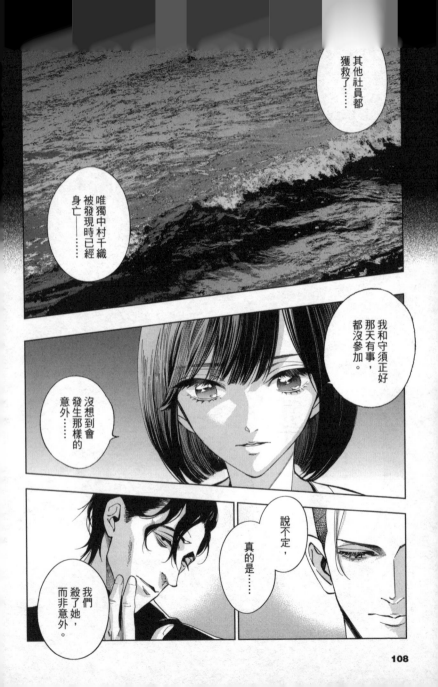

108

所以……要不要調查看看？

關於信的事。

嗯，現在放春假很閒，玩玩偵探遊戲或許也不錯。

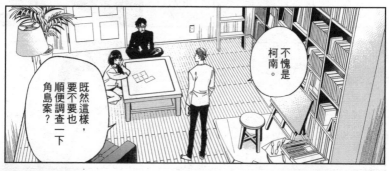

不愧是柯南。

既然這樣，要不要也順便調查一下角島案？

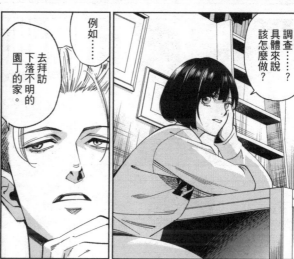

調查……？具體來說該怎麼做？

例如……去拜訪下落不明的園丁的家。

這主意不錯喔。

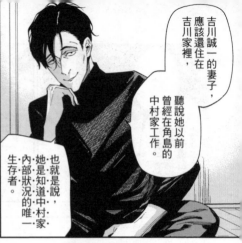

吉川誠一的妻子，應該還住在吉川家裡，聽說她以前曾經在角島的中村家工作。

也·就·是·說，她·是·知·道·中·村·家·內·部·狀·況·的·唯·一·生·存·者。

這樣吧，柯南，妳明天上午去確認信的事。

然後，下午搭我的車去吉川家……如何？

OK。

——守須呢？要不要一起去？

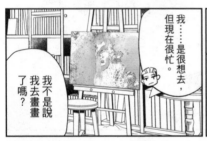

我……是很想去，但現在很忙。

我不是說我去畫畫了嗎？

是國東的磨崖佛啊？

我無論如何都想畫開花前的那個風景。

所以，最近都忙著往那裡跑呢。

哦？完全沒有進度呢。

我才剛剛開始畫啊……

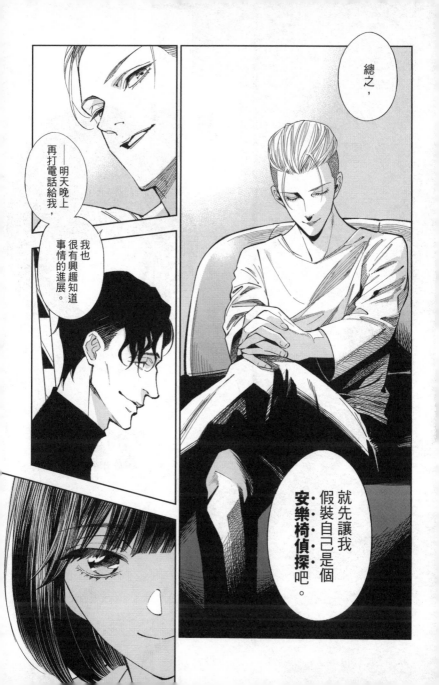

總之，

──明天晚上
再打電話給我，

我也
很有興趣知道
事情的進展。

就先讓我
假裝自己是個
安樂椅偵探吧。

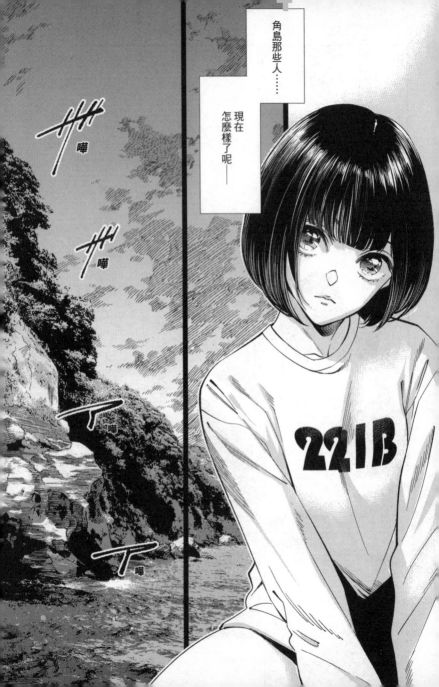

這個瓶子裡，裝滿了從我內心深處的各個角落

我知道，人不能成為神。

收集而來的所有俗稱為良心的東西。

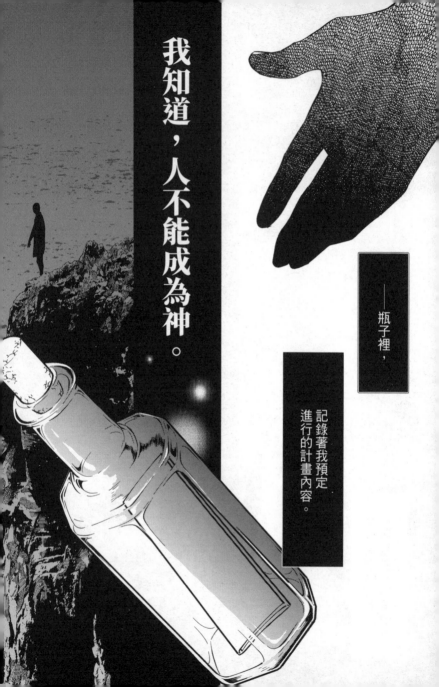

我知道，人不能成為神。

——瓶子裡，

記錄著我預定進行的計畫內容。

無論我如何正當化，

接下來我將展開的這項行動，也絕對不正常。

所以——
正因為我知道，

才會把最後的審判，交給非人類的存在。

這是一封
沒有收信人的自白信……

#4 END

殺人十角館

The Decagon House
Murders

Presented by
YUKITO AYATSUJI
and
HIRO KIYOHARA

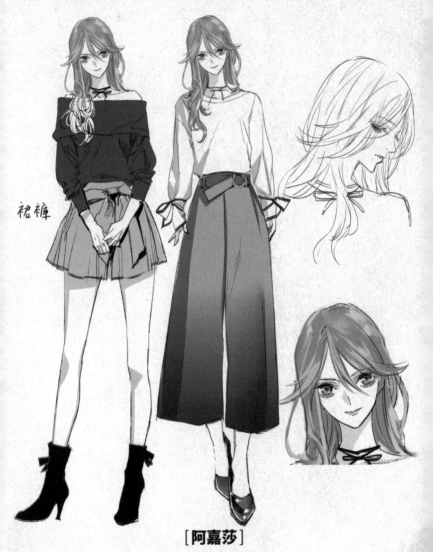

裙褲

[阿嘉莎]

K＊＊大學醫藥學院三年級。21歲。
身高167cm（因為穿著高跟鞋，
所以視線幾乎與艾勒里同高度）。
性格開朗，交友廣闊。喜歡鬼怪之類的故事。

#5

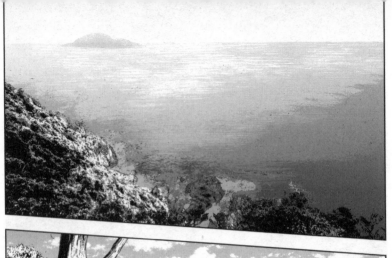

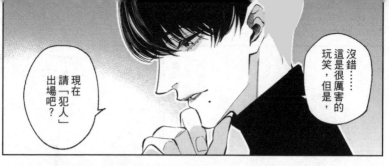

沒錯……這是很厲害的玩笑，但是，

現在請「犯人」出場吧？

是誰幹的？

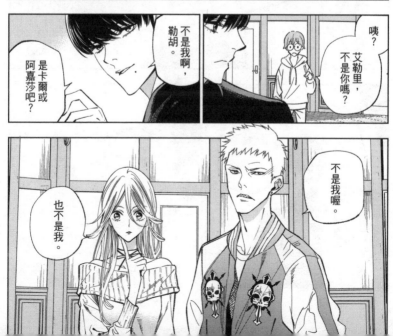

不是我啊，勒胡。

咦？艾勒里，不是你嗎？

是卡爾或阿嘉莎吧？

不是我喔。

也不是我。

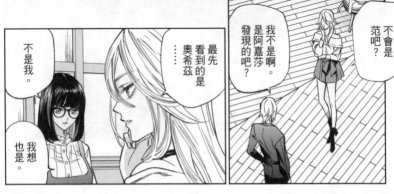

不會是范希吧？

我不是啊。是阿嘉莎發現的吧？

最先看到的是奧希茲……

不是我。

我想也是。

……——那麼

好了，這些塑膠板究竟是誰放的？

開開玩笑沒關係，但是，差不多該結束了吧？

喂、喂，

我先聲明，不是我喔。

會做這種惡作劇的人，只有艾勒里或阿嘉莎⋯⋯一定是你們其中一人吧？

說得沒錯

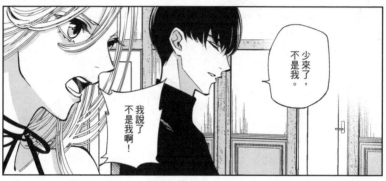

少來了，不是我。

我說了不是我啊！

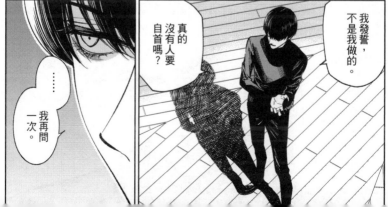

我發誓，不是我做的。

真的沒有人要自首嗎？

⋯⋯我再問一次。

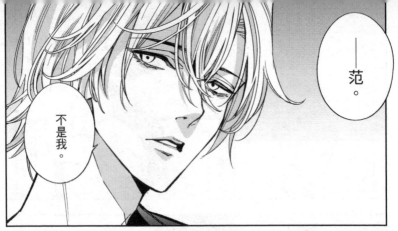

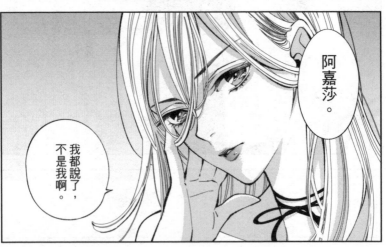

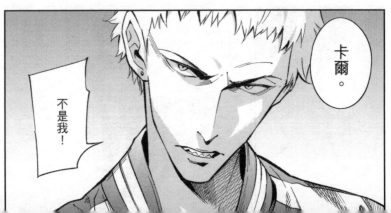

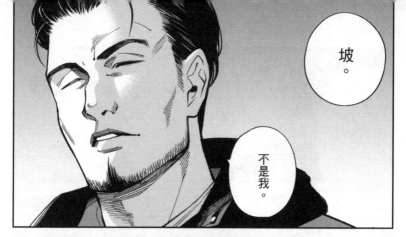

坡。

不是我。

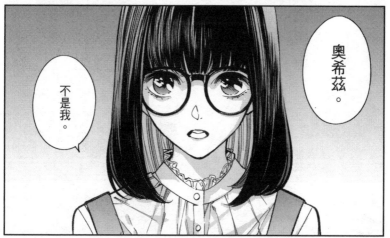

奧希茲。

不是我。

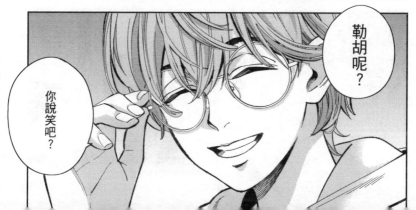

勒胡呢？

你說笑吧？

這座島上只有我們七個人。

「犯人」一定是在我們之中。

既然沒有人出來自首，表示──

有一個……或是好幾個……思想邪惡的人，

潛藏在我們之中。

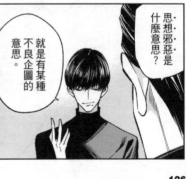

思想邪惡是什麼意思？

就是有某種不良企圖的意思。

少唬嚨人了，艾勒里，

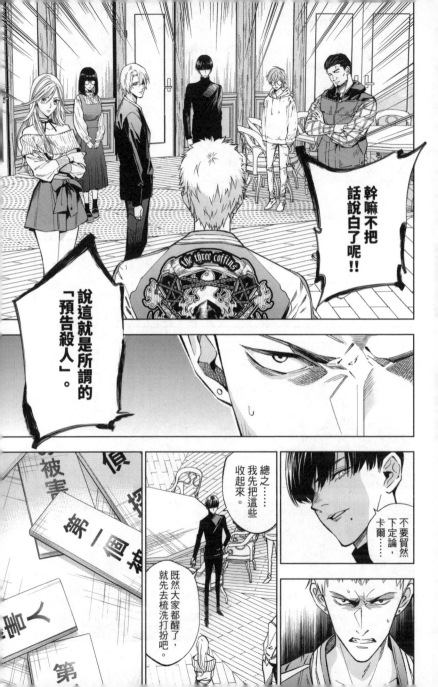

幹嘛不把話說白了呢!!

說這就是所謂的「預告殺人」。

總之……我先把這些收起來。

不要貿然下定論，卡爾……

既然大家都醒了，就先去梳洗打扮吧。

嘎喳

嗯？

怎麼了，范？還不舒服嗎？

嗯，有點。

等等，我去拿體溫計。

——喂，早上那件事，你怎麼想？

可是，那樣的話，為什麼沒有人出來自首呢？

說不定還會有後續進展啊。

……

只是惡作劇吧。

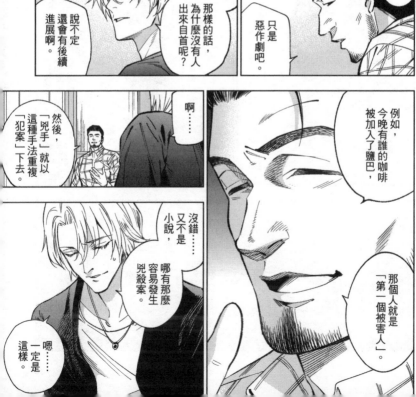

然後，「兇手」就以這種手法重複「犯案」下去。

啊……

例如，今晚有誰的咖啡被加入了鹽巴。

那個人就是「第一個被害人」。

沒錯……又不是小說，哪有那麼容易發生兇殺案。

嗯……一定是這樣。

會想出這種遊戲的人，應該是艾勒里，但是……

這次他好像把自己當成了「偵探」。

不對……說不定真的是艾勒里，就是偵探＝兇手這種模式。

果然……有發燒，嘴唇也乾裂了。

今天好好休息吧。

……回想起來

今天早上，他掌控現場主導權的手法，的確非常乾淨俐落。

我會聽從指示，醫生。

別叫我醫生。

37.6℃

欸，奧希茲，

那些塑膠板是什麼意思呢？

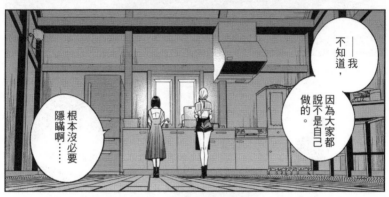

——我不知道，因為大家都說不是自己做的。

根本沒必要隱瞞啊⋯⋯

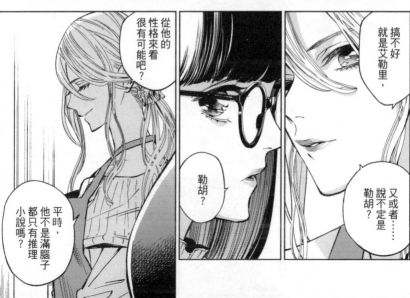

搞不好就是艾勒里，

又或者⋯⋯說不定是勒胡？

從他的性格來看很有可能吧？

勒胡？

平時，他不是滿腦子都只有推理小說嗎？

艾勒里，犯人總不會是你吧？

可是，連「偵探」、「兇手」的牌子都有，總覺得很像你的風格……

不是我。

……

少胡說，勒胡。

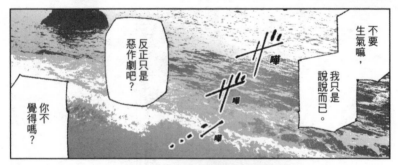

不要生氣嘛，我只是說說而已。

反正只是惡作劇吧？

你不覺得嗎？

我不覺得。

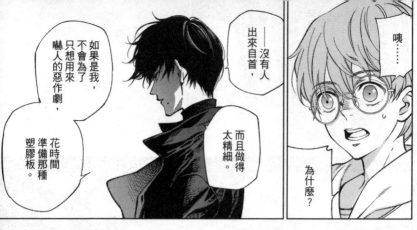

咦⋯⋯

為什麼？

——沒有人出來自首，

而且做得太精細。

如果是我，不會為了只想用來嚇人的惡作劇，花時間準備那種塑膠板。

那麼，你是說真的會發生兇殺案？

我覺得有可能⋯⋯

怎麼可能，又不是小說或電影⋯⋯

如果那些塑膠板是殺人預告，那麼「被害人」是「五人」。

如果，「兇手」把「偵探」也殺了，然後再自殺，不就真的成為「一個也不留」了？

而且這島上還發生過中村青司的案子呢⋯⋯

說到底，為什麼我們非被殺不可呢？

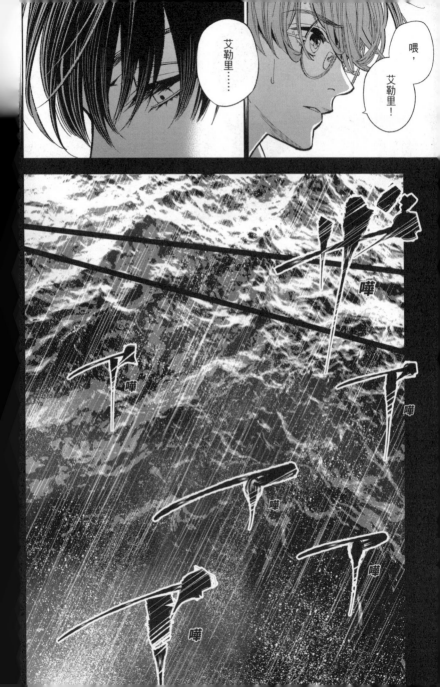

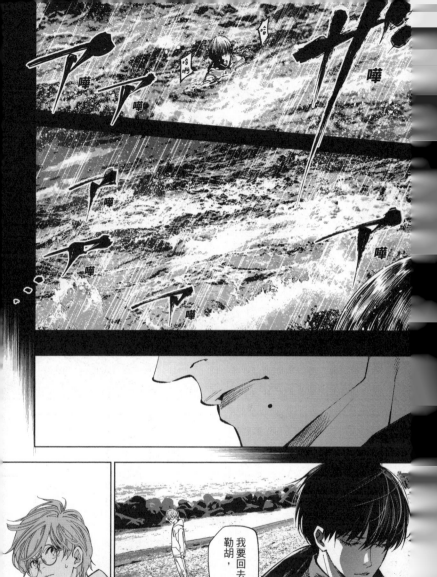

覺不覺得這個大廳的牆壁，

看起來很不舒服？眼睛都覺得怪怪的。

真的，

越看頭越暈。

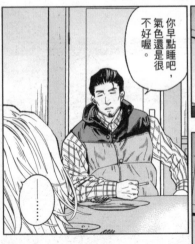

你早點睡吧，氣色還是很不好喔。

……！

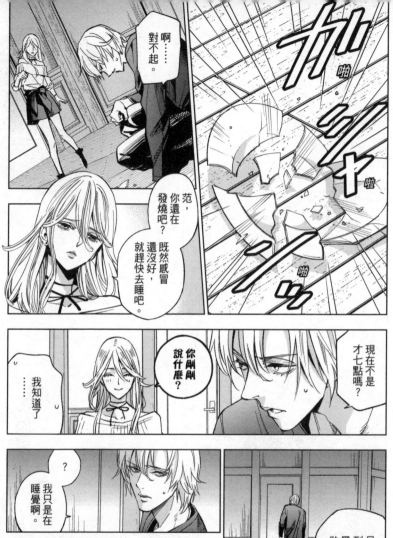

啊……對不起。

范，你還在發燒吧？既然感冒還沒好，就趕快去睡吧。

現在不是才七點嗎？

你剛剛說什麼？

……我知道了

？我只是在睡覺啊。

早早就回房間，到底都在黑漆漆的房間做什麼？

哼，誰知道呢。

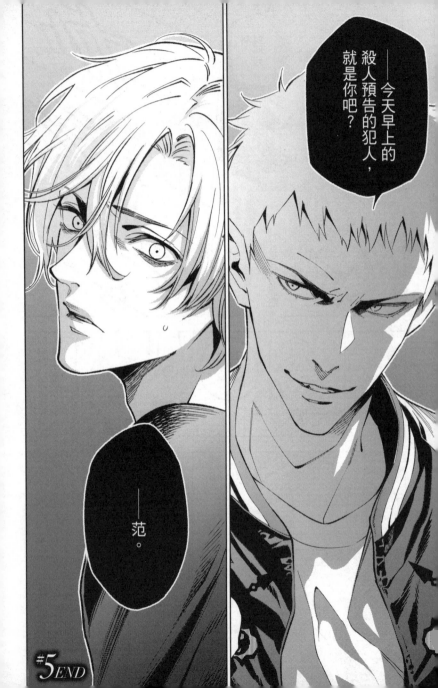

殺人十角館

The Decagon House
Murders

Presented by
YUKITO AYATSUJI
and
HIRO KIYOHARA

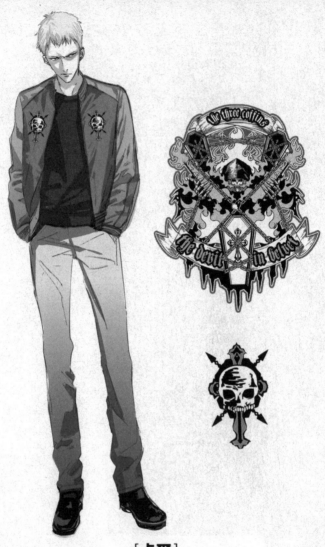

[卡爾]

K＊＊大學法學院三年級。22歲。身高175cm。
具攻擊性、不理智。
只敢穿耳洞，沒有勇氣刺青。
嫉妒與阿嘉莎有好交情的艾勒里。

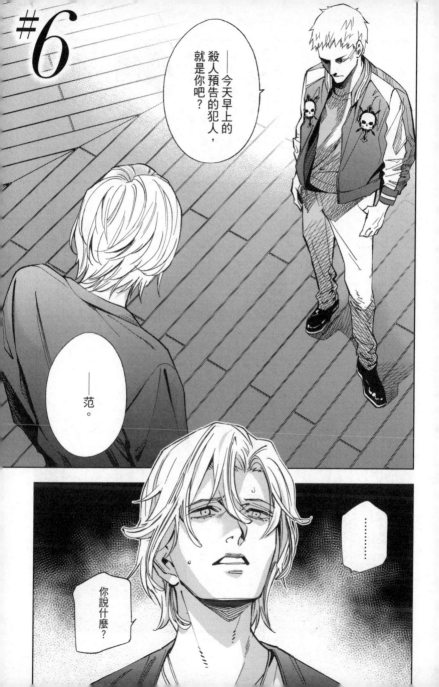

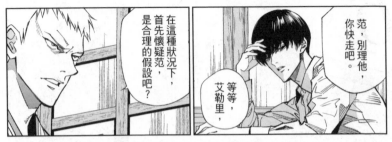

在這種狀況下，首先懷疑范，是合理的假設吧？

范，別理他，你快走吧。

等等，艾勒里，

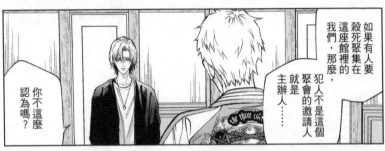

如果有人要殺死聚集在這座館裡的我們，那麼，犯人不是這個聚會的邀請人就是主辦人⋯⋯

你不這麼認為嗎？

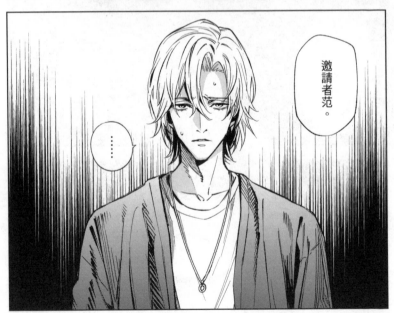

邀請者范。

�⋯⋯

142

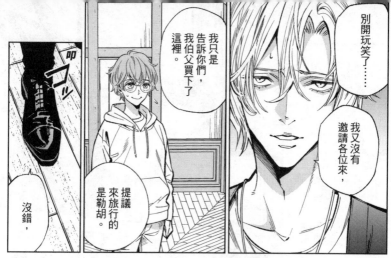

別開玩笑了……

我又沒有邀請各位來，

我只是告訴你們，我伯父買下了這裡。

提議來旅行的是勒胡。

沒錯，

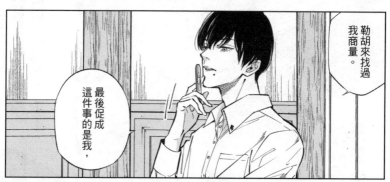

勒胡來找過我商量。

最後促成這件事的是我，

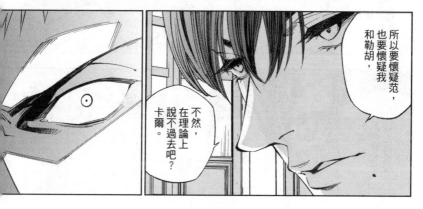

所以要懷疑范，也要懷疑我和勒胡，

不然，在理論上說不過去吧？卡爾。

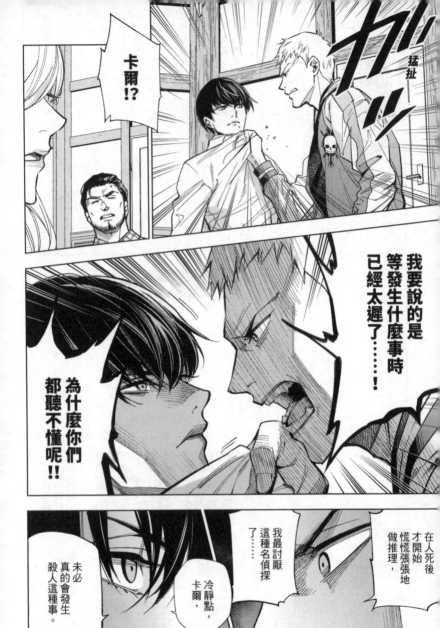

卡爾!?

猛扯

我要說的是
等發生什麼事時
已經太遲了……!

為什麼你們
都聽不懂呢
!!

在人死後
才開始
慌慌張張地
做推理，

我最討厭
這種名偵探
了……

冷靜點，
卡爾，

未必
真的會發生
殺人這種事。

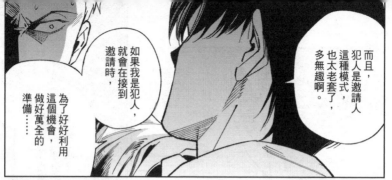

而且，犯人是邀請人這種模式，也太老套了，多無趣啊。

如果我是犯人，就會在接到邀請時，

為了好好利用這個機會，做好萬全的準備……

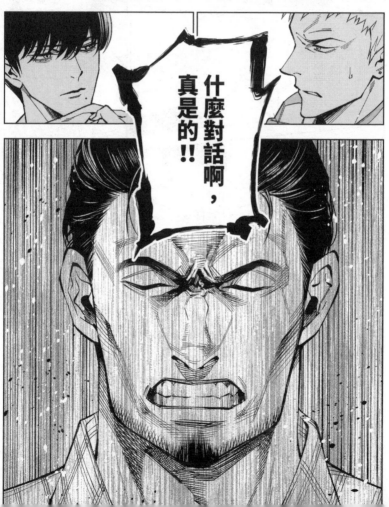

什麼對話啊，真是的！！

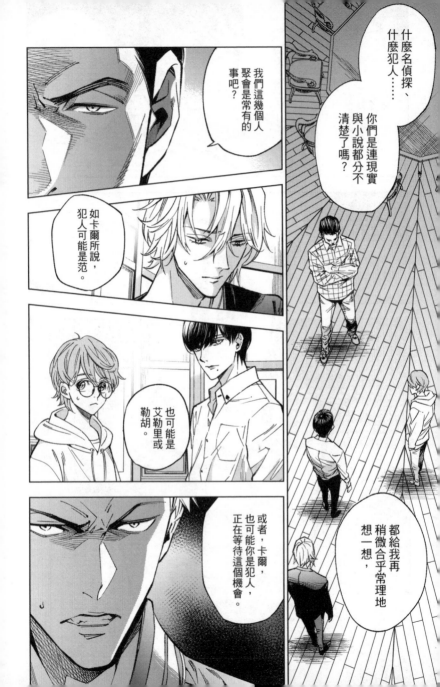

要爭論這些可能性，爭都爭不完。

而且，

你們一開始就判定那是殺人預告，

這樣的判定，會不會太荒謬了？

——例如……

在咖啡裡，

加鹽!?

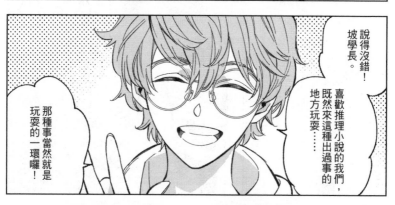

說得沒錯！坡學長。

喜歡推理小說的我們，既然來這種出過事的地方玩耍……

那種事當然就是玩耍的一環囉！

接下來……如果真發生加鹽的事，我必須佩服犯人的品味。

真是樂天派的好意見呢。

究竟誰會是「第一個被害人」呢……

好像有點期待快快揭曉犯人是誰了……

嗯。

越來越像個有趣的遊戲了。

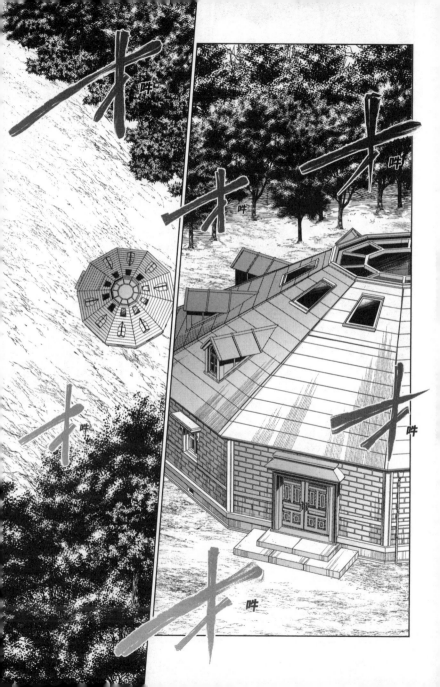

妳那邊的調查怎麼樣了？

柯南。

——結果，

安心院
Ajimu

11 ← 出口
EXIT

每個人的手機都打不通，可能是那整座島都收不到訊號。

參加過那次乘船遊覽之旅的人，好像都有收到那封信。

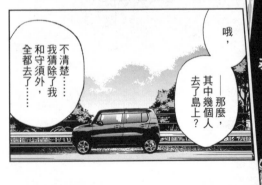

哦，——那麼，其中幾個人去了島上？

不清楚⋯⋯我猜除了我和守須外，全都去了⋯⋯

看來這件事真的有問題。

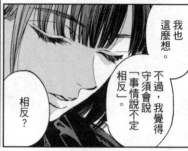

我也這麼想。

不過，我覺得守須會說「事情說不定相反」。

相反？

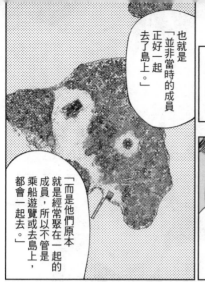

也就是「並非當時的成員正好一起去了島上。」

「而是他們原本就是經常聚在一起的成員，所以不管是乘船遊覽或去島上，都會一起去。」

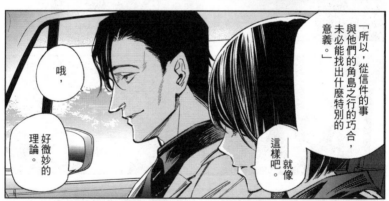

「所以，從信件的事與他們的角島之行的巧合，未必能找出什麼特別的意義。」

——這樣吧，就像

哦，好微妙的理論。

那傢伙是個慎重派啊。

天生就是個死心眼的男人，

所以，不論做什麼事都特別慎重——

例如，去拜訪消失的園丁的家——

——暫時當個安樂椅偵探啊

不過，他昨晚的表現還真像個積極的偵探呢。

老實說......我也有點驚訝呢。

不過，他原本就是個頭腦敏銳的男人。

守須啊，他也有個好名字呢。

妳也這麼覺得吧？柯南。

不要這樣叫我啦！！

聽說您是
紅次郎先生的
朋友？

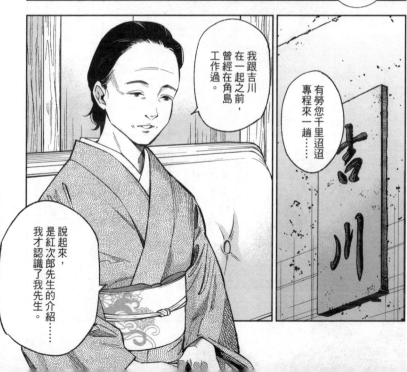

我跟吉川
在一起之前，
曾經在角島
工作過。

有勞您千里迢迢
專程來一趟……

說起來，
是紅次郎先生的介紹，
我才認識了我先生……

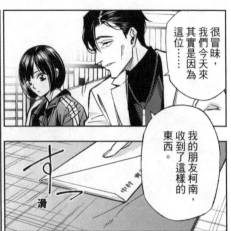

很冒昧，我們今天來其實是因為這位……

我的朋友柯南，收到了這樣的東西。

這是……？

——這樣啊。原來是

可是，我實在沒有任何地方可以幫得上島田先生的忙……

您也知道，最後並沒有找到我先生。

過完年後，就在上個月，我已經當他死了，悄悄辦了喪禮……

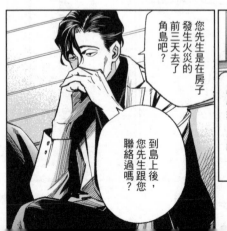

您先生是在房子發生火災的前三天去了角島吧？

到島上後，您先生跟您聯絡過嗎？

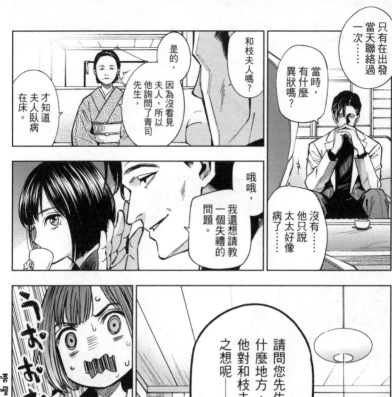

只有在出發當天聯絡過一次……

當時，有什麼異狀嗎？

和枝夫人嗎？

是的，因為沒看見夫人，所以他詢問了青司先生，才知道夫人臥病在床。

沒有……他只說太太好像病了……

哦哦，我還想請教一個失禮的問題。

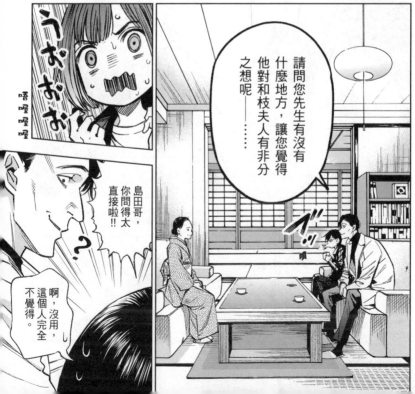

請問您先生有沒有什麼地方，讓您覺得他對和枝夫人有非分之想呢——……

うおおお

哇哇哇哇

?

島田哥，你問得太直接啦!!

啊，沒用，這個人完全不覺得。

有一點，我一定要先說清楚。

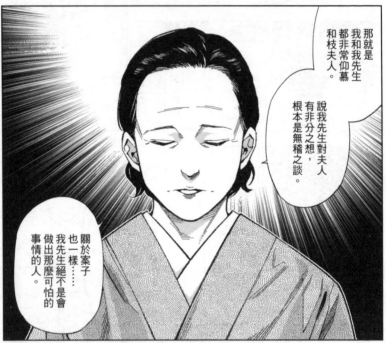

那就是我和我先生都非常仰慕和枝夫人。

說我先生對夫人有非分之想，根本是無稽之談。

關於案子……我先生絕不是會做出那麼可怕的事情的人。

我聽說過很多流言蜚語，但是，我完全不相信。

還有——

什麼……

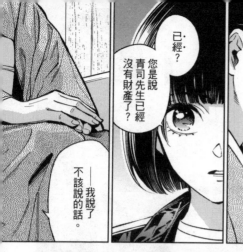
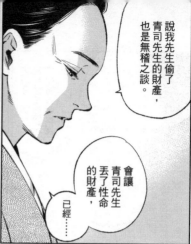

說我先生偷了青司先生的財產，也是無稽之談。

會讓青司先生丟了性命的財產，已經……

已……已經？您是說青司先生已經沒有財產了？

——我說了不該說的話。

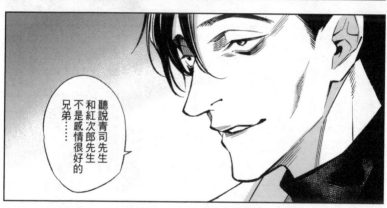

聽說青司先生和紅次郎先生不是感情很好的兄弟……

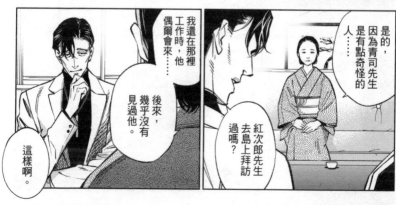

是的，因為青司先生是有點奇怪的人……

紅次郎先生去島上拜訪過嗎？

我還在那裡工作時，他偶爾會來……

後來，幾乎沒有見過他。

這樣啊。

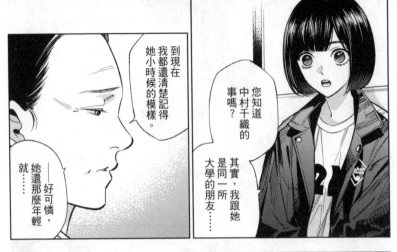

您知道中村千織的事嗎？

其實，我跟她是同一所大學的朋友……

到現在我都還清楚記得她小時候的模樣。

——好可憐，她還那麼年輕，就……

千織在島上待到幾歲？

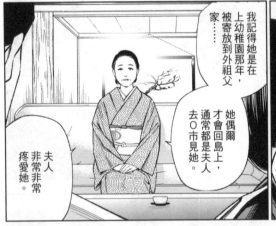

我記得她是在上幼稚園那年，被寄放到外祖父家……

她偶爾才會回島上，通常都是夫人去O市見她。

夫人非常非常疼愛她。

那麼，青司先生呢？

158

身為父親的青司先生，對他女兒⋯⋯

怎麼樣呢？

我想，青司先生

可能不是很喜歡小孩子吧。

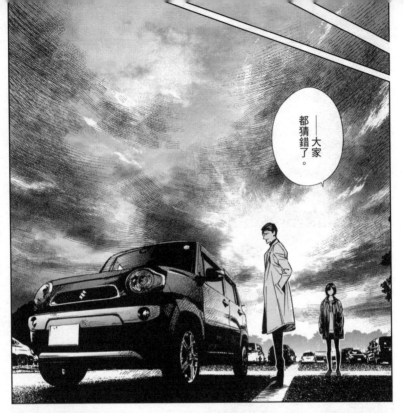

——大家都猜錯了。

是啊，關於吉川誠一的事情。

別看我這樣，我可是很有識人的眼光。

或許，也可以說是和尚的直覺吧。

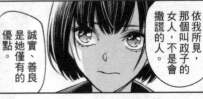

依我所見，那個叫政子的女人，不是會撒謊的人。

誠實、善良是她僅有的優點。

160

——我可以抽菸嗎？

可以，請。

拉

啊……

原來你掛在脖子上的東西是香菸的盒子

自製的。

抽 ズ……ッ

沒想到你這麼能幹呢……

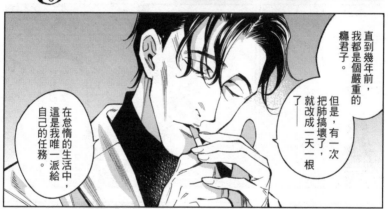

直到幾年前，我都是個嚴重的癮君子。

但是，有一次把肺搞壞了，就改成一天一根了。

在怠惰的生活中，這是我唯一一派給自己的任務。

呼

我想去紅兄家看一看，可以嗎？

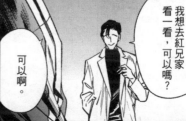

可以啊。

興沖沖地出了趟遠門，

卻感覺沒有什麼收穫。

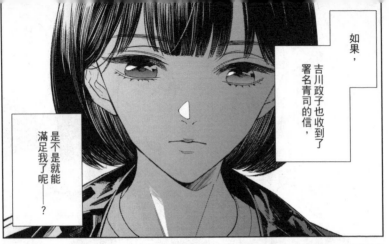

如果，吉川政子也收到了署名青司的信，

是不是就能滿足我了呢──？

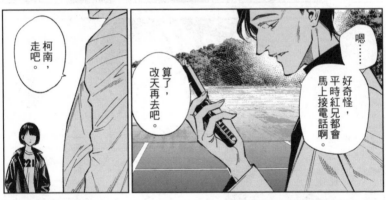

柯南，走吧。

算了，改天再去吧。

嗯……

好奇怪，平時紅兄都會馬上接電話啊。

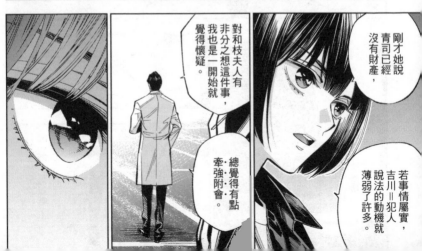

剛才她說青司已經沒有財產，

若事情屬實，吉川＝犯人說法的動機就薄弱了許多。

對和枝夫人有非分之想這件事，我也是一開始就覺得懷疑。

總覺得有點牽強附會。

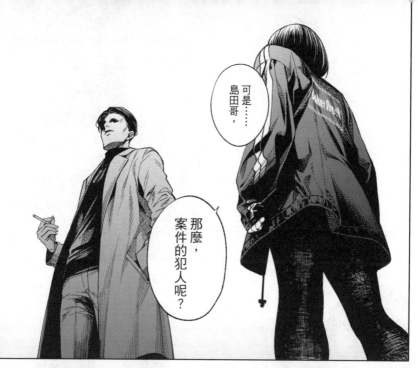

可是……
島田哥，

那麼，
案件的
犯人呢？

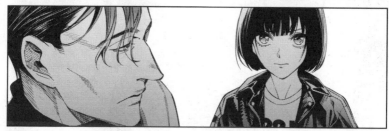

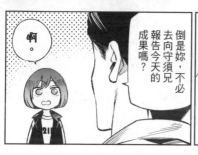

啊。

倒是妳，不必
去向守須兄
報告今天的
成果嗎？

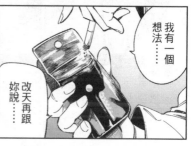

我有一個
想法……

改天再跟
妳說……

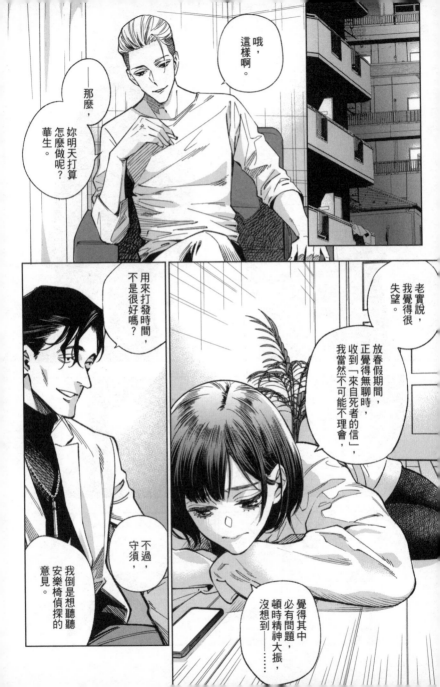

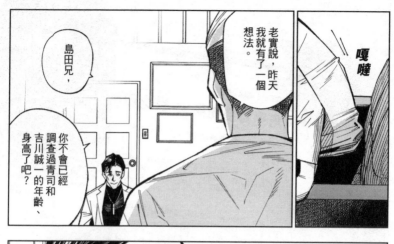

嘎噠

老實說，昨天我就有了一個想法。

島田兄，

你不會已經調查過青司和吉川誠一的年齡、身高了吧？

哈哈，你真的很敏銳呢。

咦？

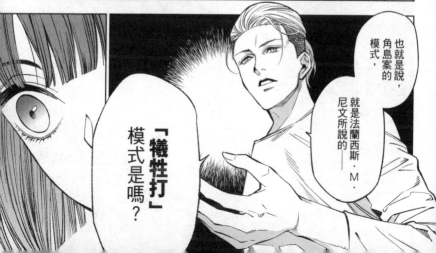

也就是說，角島案的模式，就是法蘭西斯·M·尼文所說的

「犧牲打」模式是嗎？

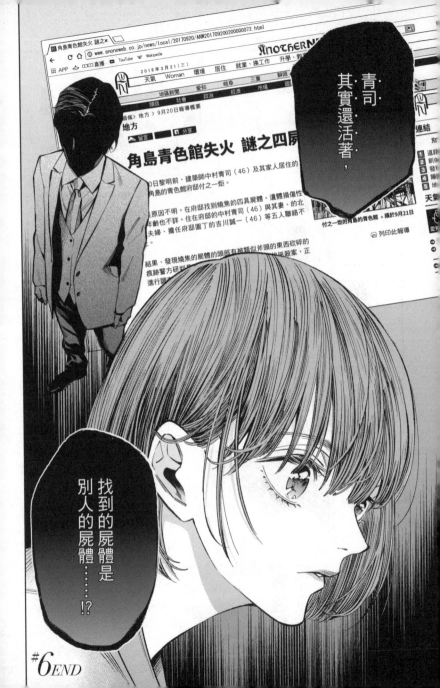

殺人十角館

The Decagon House
Murders

Presented by
YUKITO AYATSUJI
and
HIRO KIYOHARA

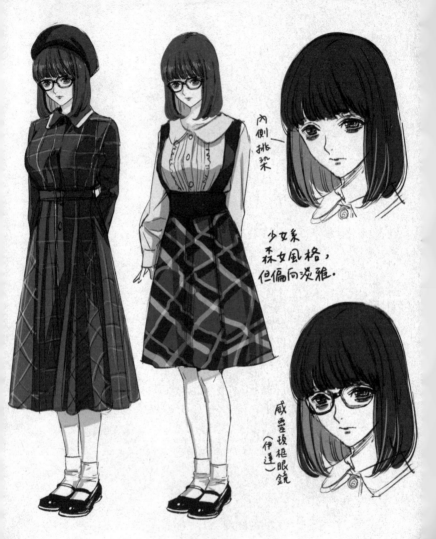

內側挑染

少女系
森女風格,
但偏向淡雅.

威靈頓框眼鏡
(伊達)

[奧希茲]

K＊＊大學文學院二年級。20歲
身高158cm。
創作的小說開朗、活潑靈動,本人卻很內向。

全身被潑灑燈油燒死的屍體，

即使身上有舊傷，也沒那麼容易確認，

DNA的確認好像也很困難。

——而且，正好有個在同一時間下落不明的園丁。

吉川跟青司同年……當時是四十六歲。

而且都是中等身材。

——那麼，守須，假如中村青司與吉川誠一真的調換了，

你會如何重新拼湊這個案子？

這些資料你是怎麼查到的？

其實，我有認識的警察。

170

九月十七日第一個被殺死的是和枝夫人。

青司欺騙吉川，說夫人臥病在床。

接著，青司對北村夫婦、吉川三人下藥，再綁起來。

九月十九日，用斧頭砍死了北村夫婦。

吉川誠一打電話給政子時，恐怕夫人就已經被殺死了。

然後，把吉川搬到殺死夫人的房間裡。或許還替他換上了自己的衣服。

再潑灑燈油、縱火燒房子、逃離角島。

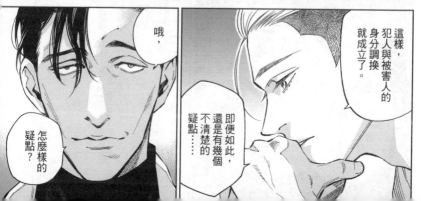

這樣，犯人與被害人的身分調換就成立了。

哦，

即便如此，還是有幾個不清楚的疑點……

怎麼樣的疑點？

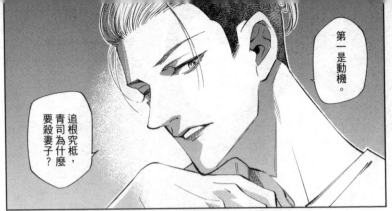

第一是動機。

追根究柢，青司為什麼要殺妻子？

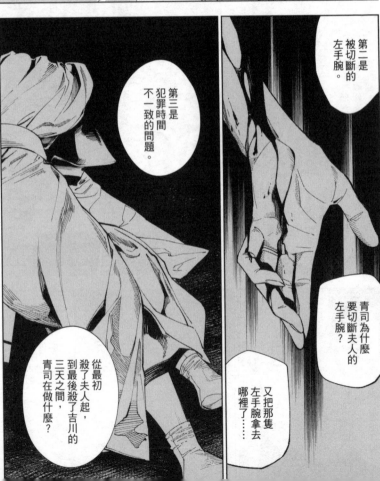

第二是被切斷的左手腕。

第三是犯罪時間不一致的問題。

青司為什麼要切斷夫人的左手腕？

又把那隻左手腕拿去哪裡了……

從最初殺了夫人起，到最後殺了吉川的三天之間，青司在做什麼？

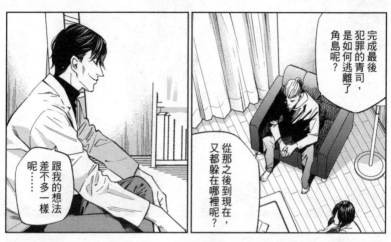

完成最後犯罪的青司，是如何逃離了角島呢？

從那之後到現在，又都躲在哪裡呢？

跟我的想法差不多一樣呢……

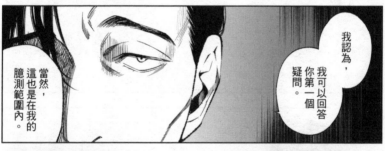

我認為，我可以回答你第一個疑問。

當然，這也是在我的臆測範圍內。

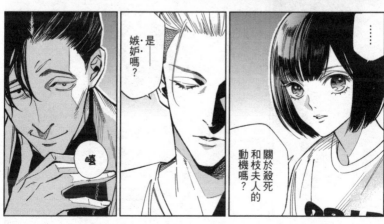

……

關於殺死和枝夫人的動機嗎？

是──嫉妒嗎？

嘻

173

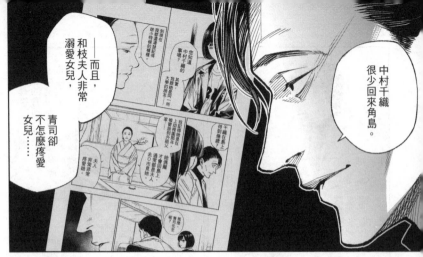

中村千織很少回來角島。

——而且，和枝夫人非常溺愛女兒，青司卻不怎麼疼愛女兒……

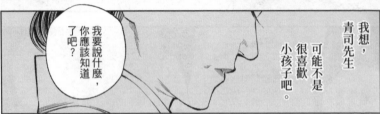

我想，青司先生可能不是很喜歡小孩子吧。

我要說什麼，你應該知道了吧？

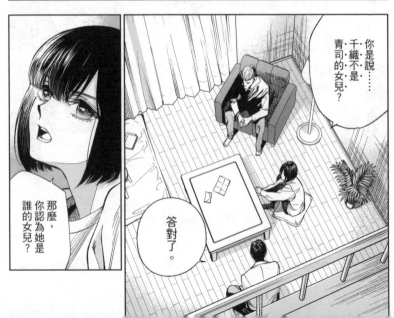

你是說……千織不是青司的女兒？

答對了。

那麼，你認為她是誰的女兒？

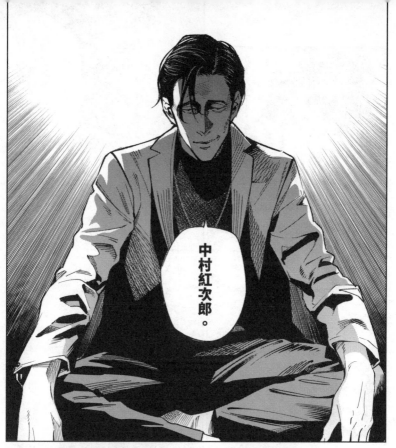

中村紅次郎。

如果和枝夫人有外遇的對象，那應該不是吉川，而是紅兄。

咦……

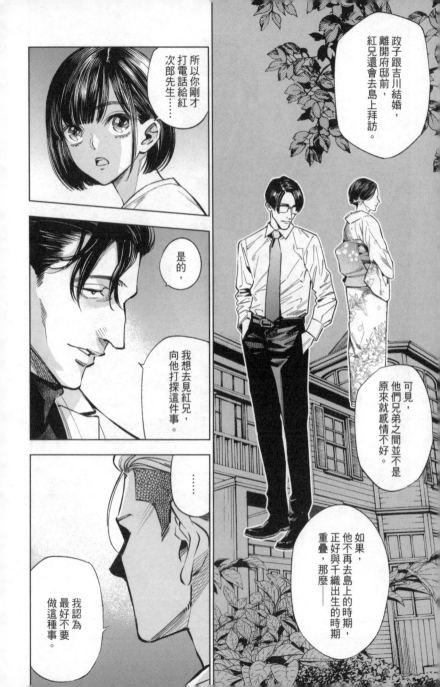

政子跟吉川結婚，離開府邸前，紅兄還會去島上拜訪。

所以你剛才打電話給紅次郎先生……

是的，

我想去見紅兄，向他打探這件事。

可見，他們兄弟之間並不是原來就感情不好。

如果，他不再去島上的時期，正好與千織出生的時期重疊，那麼——

……

我認為最好不要做這種事。

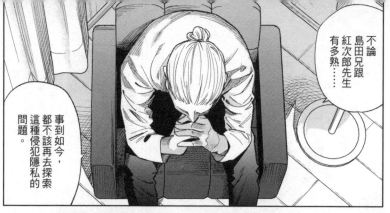

不論島田兄跟紅次郎先生有多熟⋯⋯

事到如今，都不該再去探索這種侵犯隱私的問題。

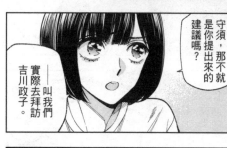

守須，那不就是你提出來的建議嗎？

——叫我們實際去拜訪吉川政子。

喲喲，怎麼突然說這種話？

我今天後悔了一整天。

後悔不該說出那麼輕率的話。

只憑臆測，就去探索他人的隱私，是不好的行為。

在山中，面對石佛一整天，讓我深刻感受到這件事。

島田兄，我就不再干預這件事了，

我知道這樣有點任性⋯⋯

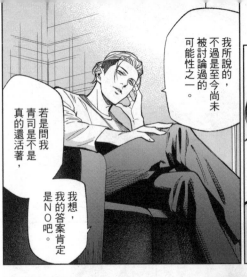

我所說的，不過是至今尚未被討論過的可能性之一。

若是問我青司是不是真的還活著，

我想，我的答案肯定是NO吧。

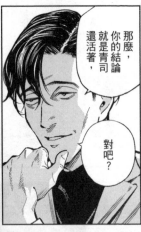

那麼，你的結論就是青司還活著，

對吧？

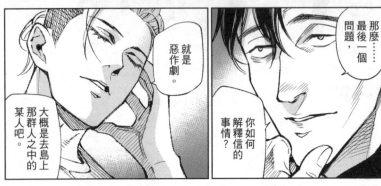

就是惡作劇。

大概是去島上那群人之中的某人吧。

那麼……最後一個問題，

你如何解釋信的事情？

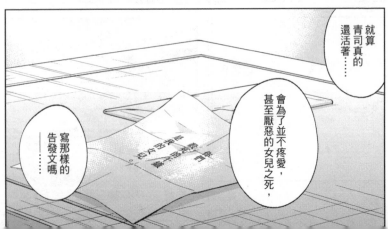

就算青司真的還活著……

會為了並不疼愛，甚至厭惡的女兒之死，

寫那樣的告發文嗎——……

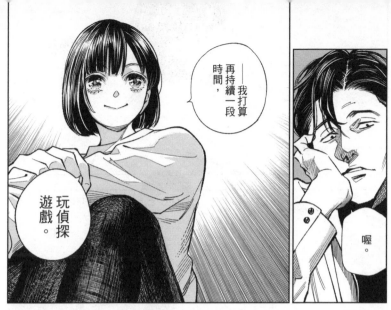

——我打算再持續一段時間，

玩偵探遊戲。

喔。

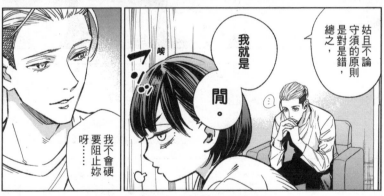

姑且不論守須的原則是對是錯，總之，

我就是�ㄏ。

唉

我不會硬要阻止妳呀……

不過，我剛才說的話，請千萬……

我知道、我知道啦！！

有夠囉唆的～煩死了

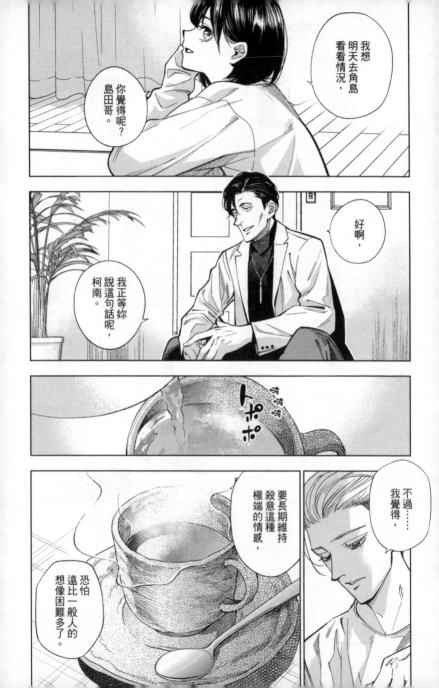

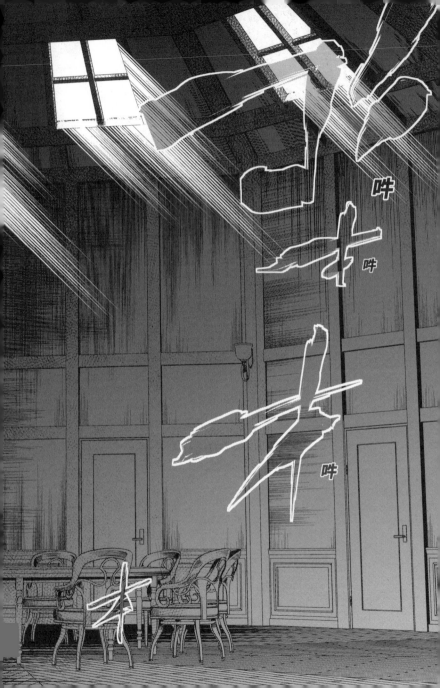

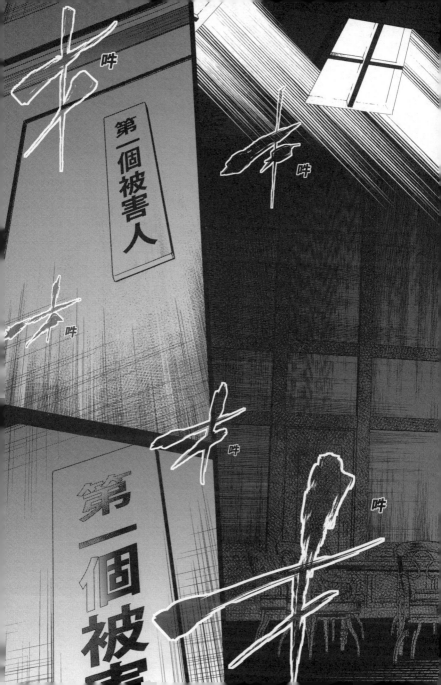

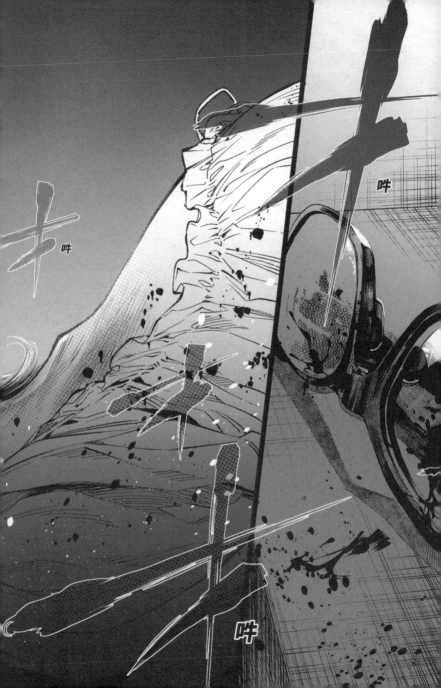

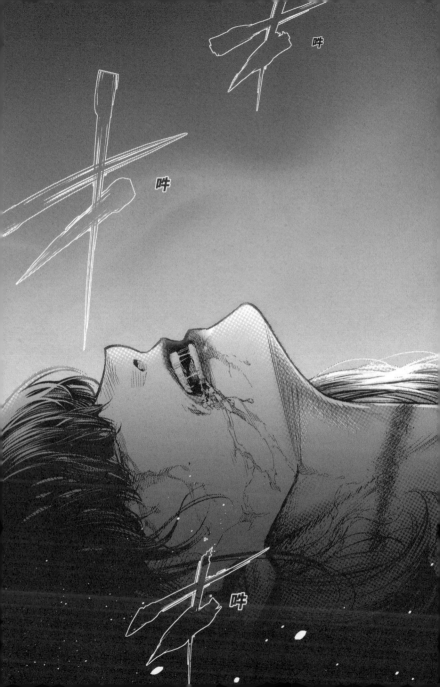

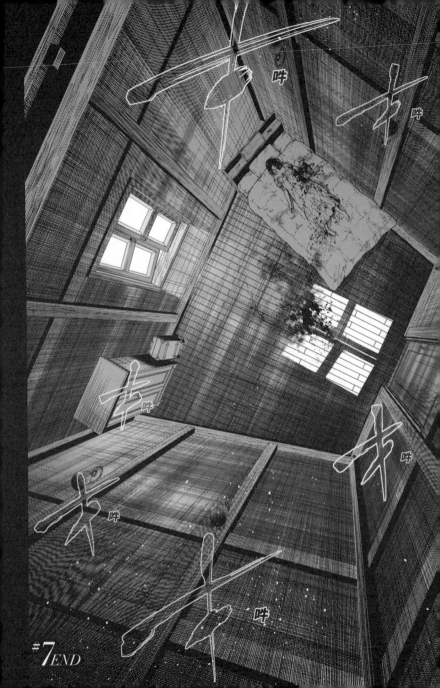

殺人十角館

The Decagon House
Murders

Presented by
YUKITO AYATSUJI
and
HIRO KIYOHARA

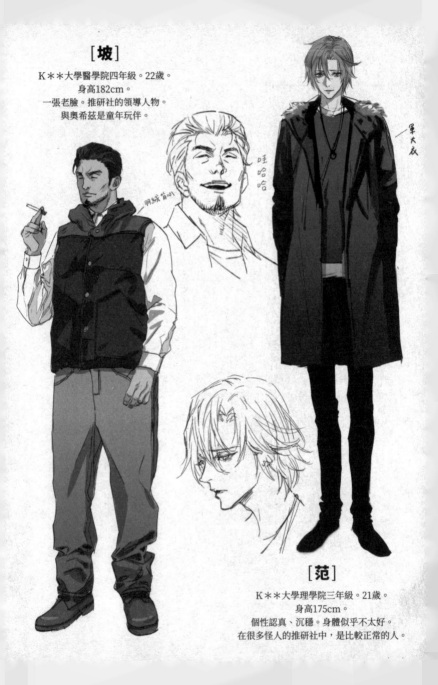

[坡]

K＊＊大學醫學院四年級。22歲。
身高182cm。
一張老臉。推研社的領導人物。
與奧希茲是童年玩伴。

哇哈哈

眼鏡背叭

軍大衣

[范]

K＊＊大學理學院三年級。21歲。
身高175cm。
個性認真、沉穩。身體似乎不太好。
在很多怪人的推研社中，是比較正常的人。

卡爾的堅持

卡爾，那件橫須賀外套，那圖樣是哪裡買的？

這個嗎？這是……特別訂做的，很酷吧？

哦……

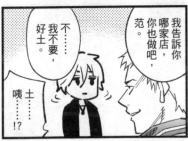

我告訴你哪家店，你也做吧，范。

不……我不……我不要，好土。

咦……土……!?

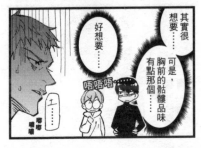

其實很想要……可是，胸前的骷髏品味有點那個……

好想要……

唔唔唔

嘟嘟 嘟嘟

殺人十角館
四格漫畫劇場

〔原作〕綾辻行人 〔漫畫〕清原紘

這叫早熟

坡跟奧希茲是童年玩伴吧？

是啊，要看照片嗎？

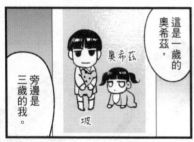

這是一歲的奧希茲。

旁邊是三歲的我。

奧希茲

坡

這是幼稚園。

!?

上小學後，我們一起上學，途中還曾經被當成了誘拐犯。

可以笑著說這件事的坡，太強了⋯⋯

三年級

一年級

哈哈哈哈

完成就玩完了

坡，你在做什麼？

這是⋯⋯拼圖。

拼圖？

待在角島期間能完成嗎？

我會把它完成⋯⋯等著瞧。

現在要先找到這傢伙的鼻子。

等等，這是什麼拼圖啊？

有兩千片呢。

不要答非所問啊，坡!!

阿嘉莎的憂鬱 ②

——真是的，為什麼唯獨我非在這樣的無人島做家事不可？

可是，那些人……

看起來就不像會做料理、打掃或任何其他事……!!

一群大孩子們

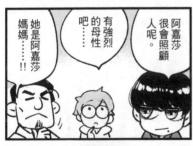

她是阿嘉莎媽媽……!!

吧……

有強烈的母性……

阿嘉莎很會照顧人呢。

阿嘉莎，我幫妳。

媽媽、阿嘉莎媽媽。

阿嘉莎的憂鬱 ①

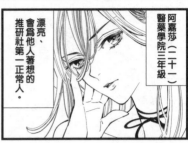

阿嘉莎（二十一）醫藥學院三年級

漂亮、會為他人著想的推研社第一正常人。

阿嘉莎，今晚吃啥？我想吃咖哩呢。

阿嘉莎，幫我泡咖啡。

我也要咖啡。

喂，阿嘉莎，咖啡。

她是阿嘉莎……

阿嘉莎，妳知不知道這個怎麼用？

阿嘉莎，我想問妳一件事……

喂，阿嘉莎，咖啡呢？

阿嘉莎，我餓了。

阿嘉莎，妳胖了？

阿嘉莎，等等!!

好可愛、好可憐、好心疼

勒胡，你經常跟艾勒里在一起呢。

是啊。

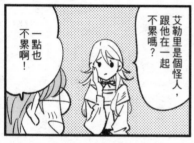

艾勒里是個怪人，跟他在一起不累嗎？

一點也不累啊！

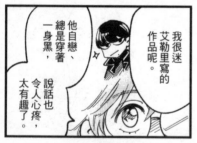

我很迷艾勒里寫的作品呢。

他自戀、總是穿著一身黑，說話也太令人心疼了。

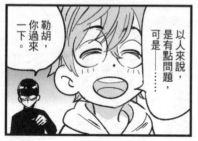

以人來說，是有點問題，可是──……

勒胡，你過來一下。

只有外表可愛

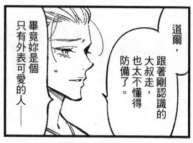

道爾，跟著剛認識的大叔走，也太不懂得防備了。

畢竟妳是個只有外表可愛的人──

他是個好人，沒關係啦。

而且，我覺得他跟表有點像。

守須，你想太多啦。

島田哥說，他家是寺廟，也就是說，他是和尚呢。

梆梆梆梆

而且，那個人只對殺人（案件）有興趣……

只對殺人有興趣的僧侶!?

因為是宅女……

妳這麼不喜歡被叫柯南嗎？

不喜歡，會難為情。

夾克背面的印刷字。

Baker Street

休閒棉衫印刷圖案

Baker Street

221B

胸前一大重點

福爾摩斯呢……

超喜歡啊，怎樣！？

那是不可能的事

在前往吉川家的途中。

守須是個慎重派。

天生就是個死心眼。

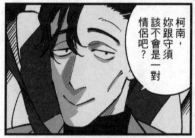

柯南，妳跟守須該不會是一對情侶吧？

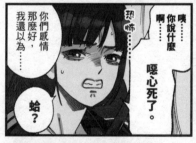

噁心死了。

啊，你說什麼

你們感情那麼好，我還以為……

蛤？

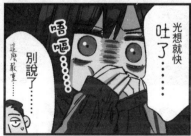

光想就快吐了……

唔噁……

別說了……

這麼嚴重……

殺人十角館　四格漫畫劇場　完。

「他死了——

被勒死的。」

「第一個被害人」

真的出現了，

「島上」的社員們，

不得不開始「尋找犯人」。

「莫非你有自信，

只有自己不會被殺？

有這種自信的人，

應該只有犯人。」

2021年即將出版

「屍體的

左手腕消失

不見了。」

在「本土」追查署名「中村青司」

信件之謎的江南和島田，

也把目標轉向了可能潛藏著

謎之根源的「角島」——

海面逐漸昏暗。

江南站在堤防上，

眺望著彷彿融入其中，

朦朦朧朧地

浮現在海面的島影。

殺人十角館 ②

國家圖書館出版品預行編目資料

殺人十角館【漫畫版】1 / 綾辻行人原著；清
原紘漫畫；涂愫芸譯. -- 初版. -- 臺北市：皇冠,
2020.12　面；　公分. --（皇冠叢書；第4898
種）(MANGA HOUSE；8)
譯自：「十角館の殺人」1

ISBN 978-957-33-3640-2（平裝）

皇冠叢書第4898種
MANGA HOUSE 08

殺人十角館【漫畫版】1
「十角館の殺人」1

「The Decagon House Murders」
© 2019 Yukito Ayatsuji / Hiro Kiyohara
All rights reserved.
First published in Japan in 2019 by Kodansha Ltd.
Chinese translation rights arranged with Kodansha Ltd.

Traditional Chinese Characters © 2020 by Crown
Publishing Company, Ltd.

原著作者—綾辻行人
漫畫作者—清原紘
譯　　者—涂愫芸
發 行 人—平　雲
出版發行—皇冠文化出版有限公司
　　　　　台北市敦化北路120巷50號
　　　　　電話◎02-27168888
　　　　　郵撥帳號◎15261516號
　　　　　皇冠出版社(香港)有限公司
　　　　　香港銅鑼灣道180號百樂商業中心
　　　　　19字樓1903室
　　　　　電話◎2529-1778　傳真◎2527-0904
總 編 輯—許婷婷
責任編輯—蔡維鋼
美術設計—嚴昱琳
著作完成日期—2019年
初版一刷日期—2020年12月
初版三刷日期—2023年8月
法律顧問—王惠光律師
有著作權‧翻印必究
如有破損或裝訂錯誤，請寄回本社更換
讀者服務傳真專線◎02-27150507
電腦編號◎575008
ISBN◎978-957-33-3640-2
Printed in Taiwan
本書定價◎新台幣180元/港幣60元

● 皇冠讀樂網：www.crown.com.tw
● 皇冠Facebook：www.facebook.com/crownbook
● 皇冠Instagram：www.instagram.com/crownbook1954
● 皇冠蝦皮商城：shopee.tw/crown_tw

清原紘老師
專訪

Q 插畫與漫畫最大的差別是什麼？

漫畫和插畫不同的地方在於，漫畫是用單色來呈現的。我認為，黑白分明的線條是漫畫最大的魅力所在，所以我會特別執著於筆致的細膩度，因此在作稿時，我會盡可能地以漫畫才能表現的形式，將背景的效果線與滿版塗鴉的技術做最有效的運用。

Q 無論是插畫或是漫畫，您如何建構角色？通常會做什麼樣的準備？

我會從角色的設定與背景來讓想像不斷膨脹。插畫繪製的重點在於單張畫作的美感呈現，所以著重的是情境與氣氛。

而在畫《殺人十角館》的漫畫時，我會從原著中清楚明白的訊息，去思考角色的性格與他們的時尚偏好，然後再彙整各種資訊，作為作畫時的參考。

Q 改編漫畫最困難的地方是？

原著小說的名氣如雷貫耳，將這部作品改編成漫畫壓力真的非常巨大。

擁有原著小說的漫畫雖然多如繁星，但將「既有的小說成品」變成全然不同的、漫畫化的過程，這個作業本身就極其困難。

有不少小說改編成漫畫之後，因為節奏安排上的考量，常常無法深入去挖掘角色的性格，雖然我獲得了原作者綾辻老師的同意，可以「自由發揮」，也盡可能地將原著的精采之處如實呈現，但我也加入漫畫所能成立的解釋與表現方式，因此做了大膽的編整。

將一部已經完結的小說作品改編成漫畫，如果只是照本宣科地化為圖像，我想就失去了改編漫畫的意義。綾辻老師也爽快答應了這樣的更動，在此我要向老師致上最誠摯的謝意。

Q 可否分享故事中您特別有感覺的橋段？是否有與自身經驗吻合的部分？

若真的有和自身經驗吻合的地方那就太可怕了！畢竟是殺人事件。笑

不過江南那亂成一團的房間，倒是和我的房間有幾分相似。趕起稿來根本就沒時間打掃啊⋯⋯

Q 漫畫化過程中的「珍珠」與「遺珠」有哪些？

因為我將時間改成了現代（一九八六年→二〇一八年），在當時覺得理所當然的事情，到了現代就會變得不自然。

例如江南收到的奇怪來信是用文書處理機打的，還有房間的板子等等。現在已經沒人在用文書處理機了，取而代之的是用電腦或智慧型手機的APP打字，然後再印出來。就算不會手寫的藝術字，板子也做得出來，因

為現在已經有了3D列印技術。

還有一些當時看來再自然不過的設定（例如登場人物幾乎都會抽菸），若將場景改成現代，對象就變成是現在的年輕人，如此一來就少了一點真實感。

我將這些細項調整用新的物件取代。如果是現在，這個角色應該不會抽菸吧？會抽的話，那也一定是電子菸才對吧……等等，這樣的想像真是充滿了樂趣。

Q 十角館中最喜歡的角色是哪一位？為什麼？

我最喜歡的是阿嘉莎。原著小說裡我最愛的也是阿嘉莎，她真的是個好孩子啊。美麗又時尚，常為別人著想，個性也很堅強，而且又溫柔又會照顧人，因此被大家過度依賴，不做也沒差的麻煩事她全都一手包辦，實在非常辛苦。我真的希望她能得到幸福。

作稿的過程中，我覺得最有趣的就是島田和江南這對搭檔了。因為發生了殺人事件而讓本土的氣氛變得凝重，描繪這對搭檔的歡樂場面，也讓本土的肅殺氛圍得到舒緩。

Q 這本書對您的意義是什麼？能否談談自己對推理小說的想法與閱讀經驗？

第一次讀完《殺人十角館》，總而言之——非常驚嚇！除了驚人的詭計之外，角色更是充滿了魅力，這本書能由我來改編漫畫，至今仍感到不可思議。

其實我讀的小說並不多，有名的作品多少有所涉獵，程度大概是這樣。

其中我特別喜歡的是《殺人時計館》。我覺得這本書，無論是人物的描繪或是詭計的構思，全都是最優質、完成度最高的作品。

《殺人暗黑館》也是非常有趣的推理小說，

當中包含了非常多我喜愛的元素，是一部非常合我胃口的作品。

其他的作家像是恩田陸的《第六個小夜子》、東野圭吾的《嫌疑犯Ｘ的獻身》也都是我喜歡的作品。

Q 如果有一天可以登上角島，並在十角館留宿，您的心情如何？以及最想做的事情是什麼？

我一定會把門鎖好，死都不出去！但會有這種舉動的人通常都是第一個死的。如果我能在推理小說中出場，我有自信，一定可以成為第一個死者！笑

Q 或許登上角島的可能性微乎其微，但未來卻有機會登上台灣，那麼您有沒有什麼話想跟台灣的讀者分享？

我一直很想去一趟台灣。我的國外旅遊經驗

不多，目前只去過巴西，因為不擅英文，溝通起來實在教人頭痛。

在台灣有很多地方可以用日文溝通，也聽說台灣人非常友善溫柔，所以總想說，有朝一日一定要去台灣走走。

同時我非常好奇的是，不同語言與文化的讀者，在讀完漫畫版的《殺人十角館》後會有什麼感受？是不是都能得到滿足？為了讓更多人讀到這部作品，我會繼續努力將這部作品完成。

也許未來有機會到台灣舉辦活動，到時候還請大家多多指教。